KB164272

세계 명화 핸드북 755점

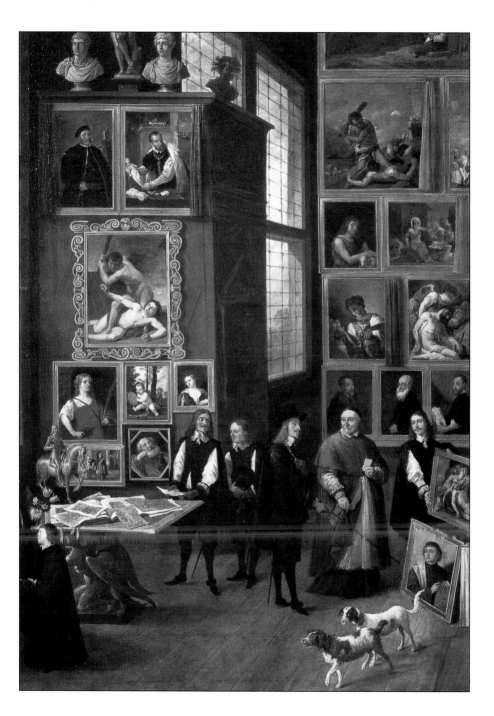

세계 명화 핸드북 755점

닉 롤링 저
박누리 역

테마별로 분류해서 보여주는
세계 명화 바이블

세계 명화 핸드북 755점

저 자 닉 롤링
옮긴이 박누리

초판 발행일 2006년 4월 25일

펴낸이 이상만
펴낸곳 마로니에북스
등 록 2003년 4월 14일 제 2003-71호
주 소 (110-809) 서울시 종로구 동숭동 1-81
전 화 02-741-9191(대)
편집부 02-744-9191
팩 스 02-762-4577
홈페이지 www.maroniebooks.com

* 책값은 뒤표지에 있습니다.

ISBN 89-91449-58-1

CONTENTS

여가

도시

풍경

가정

신앙

갈등

동물

예술가의 인생

서문

우리가 흔히 말하는 "미술"의 정의는 너무 광범위해서, 지금까지 나온 어떤 "미술서"도 미술 전반을 포괄적으로 다루지는 못했다. 미술 작품 속에 담긴 인류의 역사, 신앙, 이야기, 사건들은 물론이고, 작품을 제작하는 데 쓰인 기술과 도구, 소재가 너무나도 다양해서 하나하나 빠짐없이 다루기에는 한계가 있기 때문이다.

이렇듯, 한번에 소화할 수 없는 복합 예술인 미술을 이해하려면, 또 수많은 미술 작품을 비교하면서 감상하려면, 그리고 작가의 관점에서 작품과 제작 기술을 이해하려면, 적합한 방식의 분류가 최우선이다. 따라서 이 책에서는 주제에 따라 작품들을 분류하고 이들을 비교 대조하는 방법을 따르기로 하였다.

우선 넓은 의미에서의 "인생", 즉 태어나고, 낳고, 죽고, 느끼는 삶의 각 단계를 조명하였다. 2장에서는 "일", 이어지는 3장에서는 "놀이"를 들여다보았다. 일과 놀이는 밀접하게 연결되어 있기 때문이다. 4장은 작업 공간, 그리고 가정으로서의 "집"을 다루었다. 이는 특히 인도와 네덜란드, 일본 등에서 고유한 장르를 이룬 테마이기도 하다. 그 후에는 집이라는 사적인 공간에서 "도시"와 "전원"이라는 공적인 공간으로 초점을 옮긴다. 도시화된 사회에서 전원을 감상하기 위해 풍경화라는 장르가 새롭게 떠올랐으므로, 당연히 그 다음은 "자연 풍경"이 될 것이다. 이러한 자연에 대한 신적, 상징적 가치는 "신앙"의 시작이었다. 물론 신앙 자체는 이 책 전체에 깔려 있는 보편적인 테마이지만 7장에서는 보다 구체적인 "종교"들, 즉 컬트, 비교(秘敎), 고대 이집트, 그리스, 로마의 종교들, 성서에 등장하는 기독교, 힌두교, 불교 등의 여러 모습을 살펴보았다. 그러나 신앙은 때때로 편견과 갈등을 불러온다. 따라서 다음 장에서는 전쟁을 다루게 될 것이다. 9장에 등장하는 여러 동물들 역시 종종 상징적인 의미를 가지고 있다. 동물들은 또한 앞서 다룬 주제들을 또 다른 시각에서 바라볼 수 있게 해준다. 마지막으로 10장에서는 유럽의 화가들과 그들의 견습 과정, 미술품 시장의 기능, 그리고 후원자의 역할과 자화상의 전통 등을 들여다보게 된다.

이 책은 어떤 방법으로 읽어도 상관없다. 첫 장부터 차근차근 읽어나가도 좋고, 맨 마지막 장부터 보아도 괜찮다. 그러나 주제에 따른 분류 때문에 몇몇 작품들은 도저히 분류 자체가 불가능한 경우도 있었다. 예를 들면 엘 그레코의 〈성전에서 상인들을 내쫓는 그리스도〉의 성유, 여러 주제(그 여러 기법과 관습, 중세의 관습, 그리스도의 일생, 예루살렘 성전을 다시 세우려는 시도, 또는 미켈란젤로식 비유적 표현의 인용, 티치아노와 틴토레토의 기법적 모방 등) 중 어디에도 속할 수 있다.

이러한 연관성을 이해하기 위해 우리는 화가들이 기본적으로 항상 선대의 화가들을 모방함으로써 자신의 새로운 영역을 개척할 수 있었다는 사실을 잊어서는 안 된다. 목판, 석판, 조판, 컬러 인쇄 등의 미술 기법이 생겨나기 전, 젊은 화가들은 자신들이 좋아하는 선배 화가들의 작품을 베끼며 그림을 배웠고, 또

언젠가 쓸모있을 때를 대비해 베낀 그림을 간직하였다. 특히 유럽과 중국, 일본에서는 거장의 작품을 베끼는 것이 미술 교육의 중요한 부분을 차지하였다. 미켈란젤로는 마사초의 작품에서 그림을 배웠고, 라파엘로는 그 미켈란젤로의 시스티나 예배당 벽화를 보고 저 유명한 〈아테네 학당〉을 그렸으며, 얀 스텐은 〈아테네 학당〉을 인용하여 풍자화 〈마을 학교〉를 그렸다. 이러한 연관성은 이 책 어디에서나 찾아볼 수 있기 때문에 한번 언급하기 시작하면 이야기가 끝도 없이 길어질 테지만, 책 말미에 참고 문헌 목록을 실었으므로 관심있는 독자에게는 충분한 도움이 되리라 믿는다.

인기 있는 작품을 모방하고 응용하는 것만으로도 돈이 되었다는 사실 또한 부정할 수 없다. 大 피터 브뢰겔이 세상을 떠났을 때, 남아있는 작품은 거의 찾아볼 수 없고 그의 그림을 원하는 고객들은 너무 많아, 그의 아들과 손자들이 끊임없이 모작을 해야만 했다. 때때로 이러한 모작은 지금은 소실된 작품들의 존재를 확인시켜주기도 한다. 예를 들면 레오나르도 다 빈치의 〈레다와 백조〉는 체사레 다 세스토의 모작을 통해 연상해볼 수 있다. 또 일부러 모작을 의뢰하는 경우도 자주 있었고, 화가 자신이 정교한 위작을 만들어 원작으로 속여 파는 경우도 있었다. 역사 속에서 모작(模作)과 위작(僞作)은 너무나 많아 아직도 그 진위 여부를 가리지 못한 작품도 있다.

교육의 일환으로서의 모작의 전통은 19세기까지 살아남아 마네나 고갱, 반 고흐 같은 예술가들에게 매우 중요한 영향을 미친다. 이들은 중세와 르네상스 시대 거장들의 그림을 모방함으로써 영감을 얻었다. 지금은 소실된 조르조네의 〈드레스덴의 비너스〉는 티치아노의 〈우르비노의 비너스〉의 모델이며, 고야는 이 둘을 모두 보고 〈나신의 마야〉를 그렸다. 여기에 잉그르의 〈그랑 오달리스크〉가 더해져 마네의 "현대적인" 〈올랭피아〉가 탄생했다. 모두 하나같이 나신의 코르티잔이 비스듬히 누워 관람자를 바라보고 있고, 그 발치에는 검은 고양이가 웅크리고 있다.(고대 이집트에서 고양이는 "욕망"을 의미했다).

19세기 말, 프랑스의 화가들은 호쿠사이나 히로시게 같은 일본 목판화에서 영감을 받았는데, 이 그림들은 사실 일본에서는 거리에서 동전 한 닢에 팔리던 것들이었다. 그러나 고흐, 고갱, 툴루즈 로트렉 같은 화가들은 이런 그림에서 엄청난 영향을 받았다.

마지막으로 미술 작품이 역사적으로 매우 중요한 기록 매체라는 것을 알아둘 필요가 있다. 예를 들면 고대 콜롬비아 미술은 이 시대의 콜롬비아 문명에 대해 알 수 있는 유일한 자료이다. 물론 라파엘로의 〈아테네 학당〉이 실제로 기원전 5세기 그리스에 있었던 플라톤의 학당을 보여준다고는 말할 수 없지만, 16세기 초에 로마에서 유행하던 인문주의 전통을 이해하는 데에는 큰 도움이 된다. 즉, 비유가 아닌 직접적인 표현도 얼마든지 그 뒤에 수많은 숨겨진 뜻을 품고 있을 수 있는 것이다.

인생

 "인생"이라는 주제는 너무나 광범위해서 어떤 의미에서 보면 모든 미술 작품은 궁극적으로 "인생"에 대해 말하고 있다고 해도 과언이 아니다. 일, 여가, 가정, 도시 등은 모두 인생의 단면이고 신앙은 인생의 의미를 찾기 위한 형이상학적 시도에 지나지 않는다. 전쟁이란 자연 속의 삶을 거부하는 폭력의 표현이며, 심지어 사람이 전혀 등장하지 않는 풍경조차 세상으로부터의 고립이나 울적함 같은 감정의 표출일 수 있다. 그러나 한편으로 다른 예술가(극작가나 소설가)들처럼 속세에서 흔히 접하는, 다른 것보다 특별히 "인간적인" 모습들을 담는 데 주력한 화가들도 있다. 그들의 테마에는 임신, 출산 혹은 탄생, 유년기, 성애, 노망, 지혜, 광기, 죽음 등이 포함되며 이런 주제들을 보다 감성적, 심리적으로 강조하여 "인생"이라는 보편적인 주제를 확립했다.

 지난 천 년간 유럽 미술의 근간이 된 성서 역시 이러한 테마들을 자주 보여준다. 아담과 하와의 창조, 인류의 타락과 낙원에서의 추방, 구약 성서에 등장하는 예언자들과 이스라엘인들의 삶과 고난 등이 좋은 예이다. 예수의 탄생과 십자가 죽음에 의한 구원 또한 미켈란젤로, 그뤼네발트, 보쉬, 브뢰겔 같은 거장의 손에서 단순한 종교적 소재 이상으로 재창조되었다.

 르네상스 시대에는 고대 그리스 로마 신화의 테마가 대유행하면서 주제나 표현 기법 상의 큰 발전이 가능했다. 사실 엄격한 기독교 사회에서 성적 욕망이나 애정을 묘사하기란 불가능에 가까웠기 때문에 비너스(사랑)에게 제압당하는 마르스(전쟁)나, 백조로 변신하여 레다를 유혹하는 제우스 등 그리스 로마 신화 속의 장면들은 화가들로 하여금 보다 자유롭게 관능적이고도 에로틱한 주제를 다룰 수 있게끔 해주었다. 그러나 종교 개혁 이후 북유럽의 화가들은 이러한 테마들을 완전히 바꿔버린다. 성가족을 평범한 가족으로 그렸고, 비너스는 코르티잔인 올랭피아, 아담은 한낱 나체의 남자로 묘사되었다. 구약 성서의 수산나 이야기는 그림을 의뢰하는 후원자의 관음증적 호기심을 채워주었다. 또한 기독교의 일곱 가지 대죄 중 하나인 "욕정" 또한 도덕이 사라진 사회의 모습으로 그려넣을 수 있었다. 이렇듯 욕정, 성애, 쾌락, 에로티시즘, 사랑, 결혼 등을 모두 뒤섞을 수도 분별할 수도 있었기 때문에, 후원자들은 끊임없이 성적인 주제에 끌렸으며, 화가들은 이를 주저 없이 그려냈다. 그러나 이러한 테마가 윤리주의자들의 비난에서 자유로웠던 곳은 인도와 일본뿐이었다.

 "죽음" 역시 더 이상 기독교의 전유물이 아니었다. 프리드리히 같은 화가들은 풍경화에서 죽음을 표현하였고, 들라크루아는 〈사르다나팔루스의 죽음〉에서 죽음을 광란에 가깝게 드라마틱하게 묘사하였다. 그러나 렘브란트, 보쉬, 제리코 같은 화가들은 광란에서 바로 한 발짝만 움직이면 닿을 수 있는 동떨어진 세계에서 인간의 위엄과 사회에서 버림받은 이들의 고통을 화폭에 담았다.

 감정이란 정의하기도, 구별하기도 어렵다. 때문에 종교 안의 화가들은 이러한 감정들을 의인화하거나 (예를 들면 마리아 막달레나는 참회와 애도를 상징한다) 사랑과 질투, 폭력과 후회, 낭비와 절제 등으로

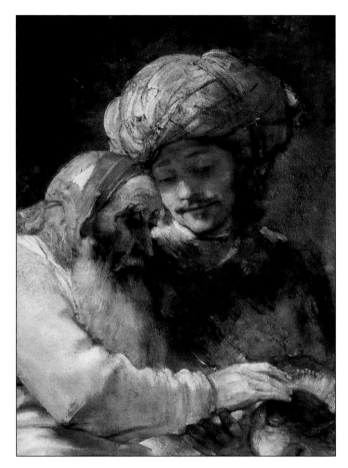

렘브란트
요셉의 자식들을 축복하
는 야곱(부분)
1656
캔버스에 유채
독일, 카셀 미술관

짝을 지어 표현하였다. 이러한 테마들을 모두 연결지어주는 우의(寓意)화는 이탈리아와 북유럽 미술에서
특히 쉽게 찾아볼 수 있다. 19세기 프랑스의 사실주의 전통은 이러한 미술의 표현력을 크게 반감시켰지
만, 19세기 말에 이르러서는 모로, 고갱, 르동 등의 상징주의 화가들의 일조로, 다시 한번 인간의 감정이
미술의 주된 테마가 되었다. 상징주의 화가들이 강조한 상상력의 중요성은 20세기 들어서 프로이트의 영
향을 받은 달리나, 융의 영향을 받은 폴락에 의해 다시금 확인되었다.

인생

1 에드바르트 뭉크
인생의 춤
1899
캔버스에 유채
스웨덴, 오슬로 국립
미술관

2 카스퍼 다비드 프리드리히
인생의 무대
1835경
캔버스에 유채
독일 라이프치히, 회화 박
물관

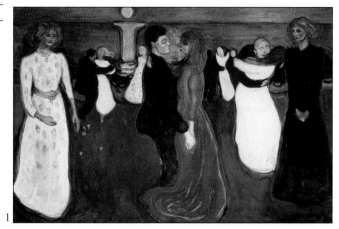

1

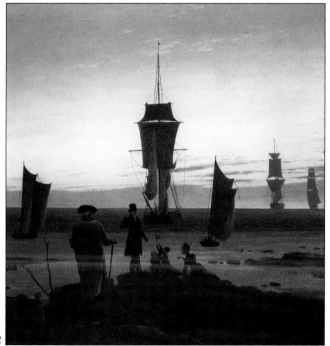

2

탄생

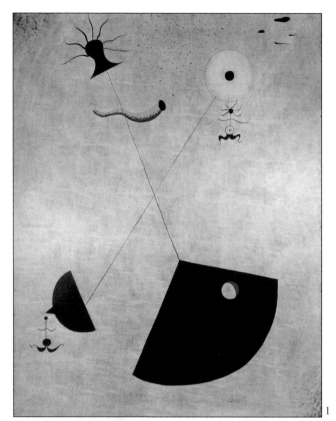

1 후안 미로
모성
1924
캔버스에 유채
런던, 롤랜드 펜로즈 경
(卿) 컬렉션

2 조르주 드 라 투르
새 생명
1650경
캔버스에 유채
프랑스, 렌 미술관

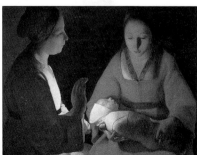

모정

1 에드워드 번 존스
대지의 어머니
1882
캔버스에 유채
개인 소장

2 에곤 쉴레
어머니와 두 아이
1917
캔버스에 유채
빈, 오스트리아 제국
미술관

3 파블로 피카소
아기를 안고 해변에
서 있는 여인
1901경
캔버스에 유채
개인 소장

4 미켈란젤로
타데이 부조(성모자
아기 세례자 요한)
1505경
대리석
런던, 왕립 미술원

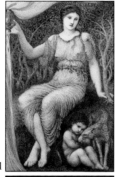

1

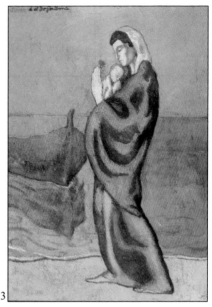

2

3

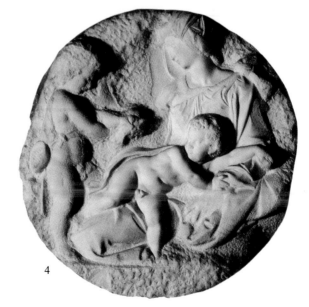

4

가족

1 폴 고갱
정원에서 한때를 보내는
고갱 가족
1880
캔버스에 유채
코펜하겐, 뉘 카를스베르
크 글립토텍

2 고야
카를로스 4세와 그 가족
1799-1800
캔버스에 유채
마드리드, 프라도
미술관

3 르냉 형제
가족 식사
1640경
캔버스에 유채
프랑스, 릴 미술관

4 에드가 드가
벨를리 가족
1859-60
캔버스에 유채
파리, 오르세 미술관

2

3

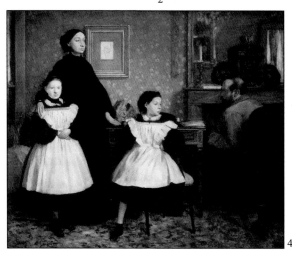

4

어린 시절

1 윌리엄 호가스
그레이엄 가의 아이들
1742
캔버스에 유채
런던, 테이트 갤러리

2 파울라 모데르존-베커
소녀의 두상
1907
캔버스에 유채
독일, 프랑크푸르트 시립
예술원

3 작자 미상(미국)
목마
1840경
패널에 유채
워싱턴 DC, 내셔널 갤러
리 오브 아트

4 렘브란트
어린 소년
1660경
캔버스에 유채
미국 파사데나, 노튼 사
이먼 기금

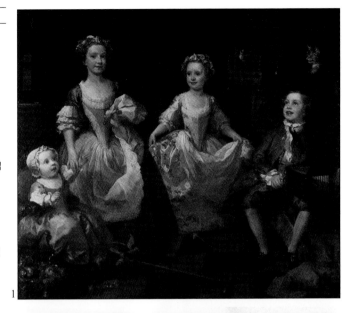
1

2

4

3

젊음

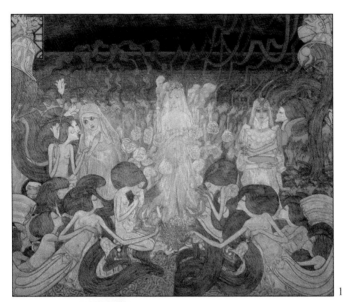

1 안 토롭
트로이의 약혼녀들
1892경
잉크 및 수채
네덜란드 오테를로, 크뢸
러-뮐러 미술관

2 코시모 로셸리
청년의 초상
1480경
패널에 템페라
개인 소장

3 작자 미상(아프리카 베냉)
모후(母后)
16세기
청동
베를린, 민족학 미술관

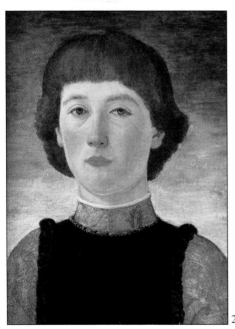

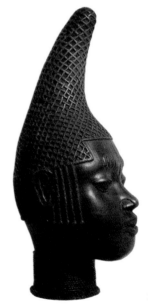

사랑

1 안토니오 카노바
에로스와 프쉬케
1787-93
대리석
파리, 루브르 박물관

2 작자 미상(프랑스)
사랑의 표징
1500경
수채
런던, 대영 도서관

3 구스타프 클림트
키스
1907-8
캔버스에 유채
빈, 미술사 박물관

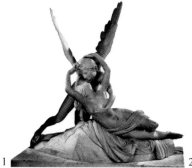

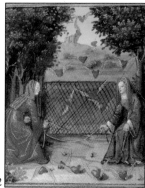

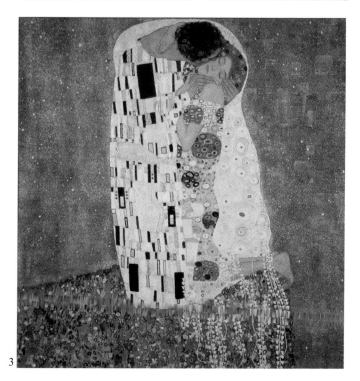

4

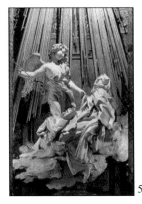

5

4 아폴리노 디 조반니 공방
사랑의 승리
1460경
패널에 템페라
런던, 빅토리아 & 앨버트
미술관

5 잔로렌초 베르니니
성녀 테레사의 희열
1645-52
대리석과 청동
로마, 산타 마리아 델라
비토리아 성당

6 작자 미상(인도 캉그라)
사랑받지 못하는 귀부인
1850경
수채
런던, 빅토리아 & 앨버트
미술관

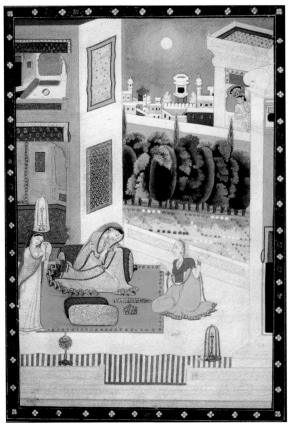

6

결혼

1 윌리엄 호가스
결혼
연작 〈탕아의 편력〉 중
제 5번
1734경
캔버스에 유채
런던, 존 손 경(卿)
미술관

2 렘브란트
유태인 신부
1668
캔버스에 유채
암스테르담, 네덜란드 왕
립 미술관

3 앙리 루소
결혼
1910경
캔버스에 유채
파리, 오르세 미술관

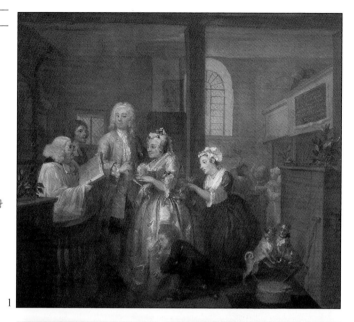

1

2

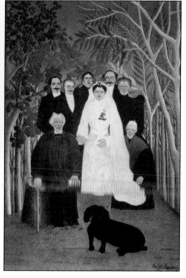

3

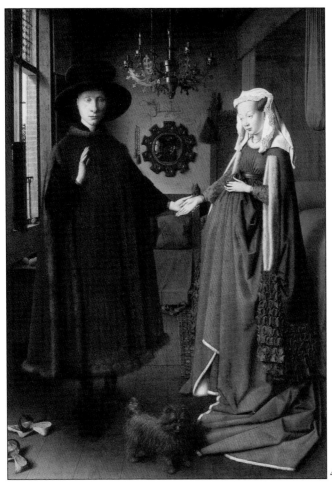

4 얀반에이크
아르놀피니의 결혼
1434
패널에 유채
런던, 내셔널 갤러리

4

누드

1 얀 반 에이크
하와
겐트 제단화 오른쪽 패널
1425-8
패널에 유채
겐트, 성 바보 대성당

2 알브레히트 뒤러
아담
1507
패널에 유채
마드리드, 프라도 미술관

3 루카스 크라나흐
비너스
1532
캔버스에 유채
독일, 프랑크푸르트 시립
예술원

4 미켈란젤로
아담의 창조
1510
프레스코
바티칸, 시스티나 예배당

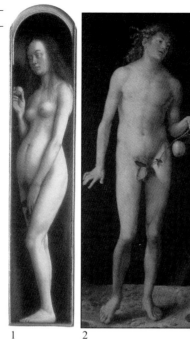

1

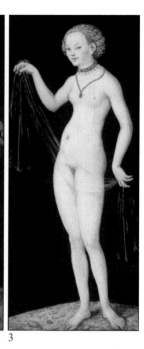

2 3

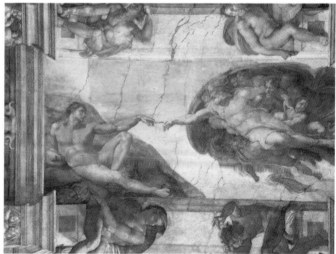

4

5 프랑수아 부셰
목욕을 마친 다이애나
1742
캔버스에 유채
파리, 루브르 박물관

6 자코포 틴토레토
목욕하는 수산나
1560경
캔버스에 유채
빈, 미술사 박물관

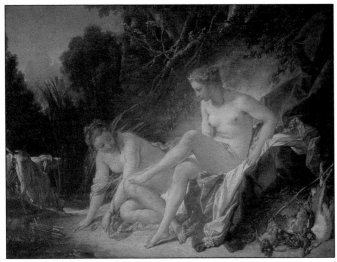

5

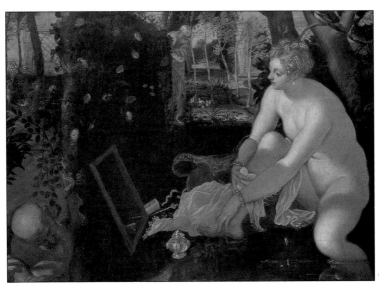

6

7 에드바르트 뭉크
성모
1895경
캔버스에 유채
스웨덴, 오슬로 국립 미술관

8 윌리엄 블레이크
사탄과 반역하는 천사들
1808
수채
런던, 빅토리아 & 앨버트
미술관

9 세사르 데 세스토(레오나르도 다 빈치를 모작)
레다와 백조
1510경
캔버스에 유채
영국 월트서, 윌튼 하우스

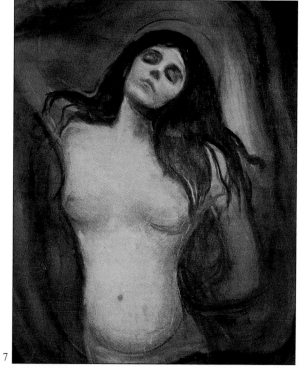

7

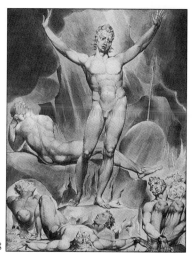

8

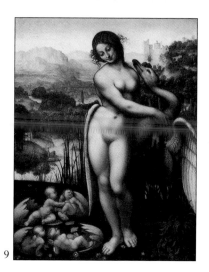

9

10 마에스토 조리오
세 카리테스
1525
원형 마요르카 도기, 유
약 입힘
런던, 빅토리아 & 앨버트
미술관

11 폴 고갱
두 번 다시는
1897
캔버스에 유채
런던, 코톨드 미술관

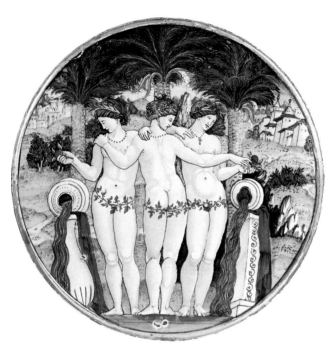

10

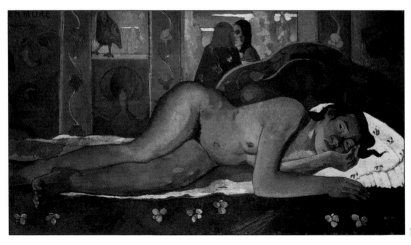

11

12 아메데오 모딜리아니
앉아있는 여인
1917 경
캔버스에 유채
개인 소장

13 장 오귀스트 앵그르
오달리스크
1814
캔버스에 유채
파리, 루브르 박물관

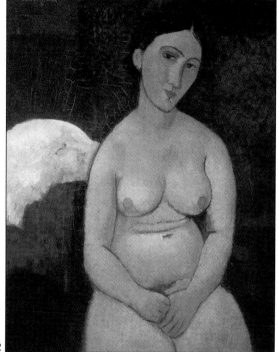

12

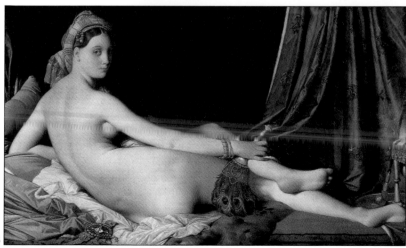

13

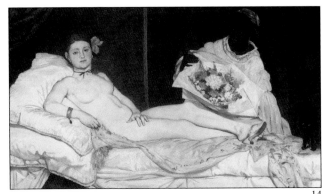

14

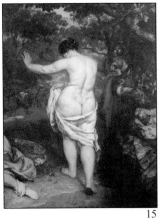

15

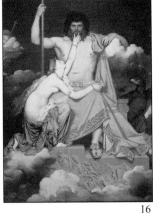

16

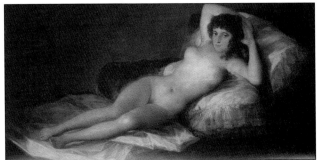

17

14 에두아르 마네
올랭피아
1863
캔버스에 유채
파리, 루브르 박물관

15 구스타프 쿠르베
목욕하는 여인들(부분)
1853
캔버스에 유채
프랑스 몽펠리에, 파브르
미술관

16 장 오귀스트 앵그르
주피터와 테티스
1811
캔버스에 유채
엑상프로방스, 그라네 박
물관

17 고야
나체의 마야
1797~1800
캔버스에 유채
마드리드, 프라도 미술관

18 에드가 드가
스파르타의 소년들
1860년 작업 시작
캔버스에 유채
런던, 내셔널 갤러리

19 장 오귀스트 앵그르
오이디푸스와 스핑크스
1808/27
캔버스에 유채
파리, 루브르 박물관

20 존 하인리히 푸셀리
하와의 창조
1770경
캔버스에 유채
개인 소장

21 테오도르 제리코
나신의 남자
1816경
캔버스에 유채
개인 소장

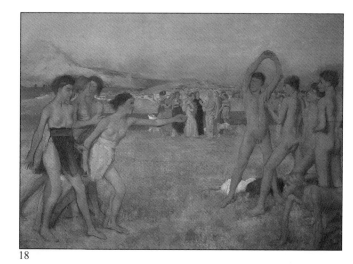

18

19

20

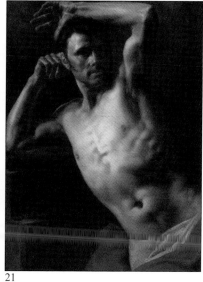

21

노년

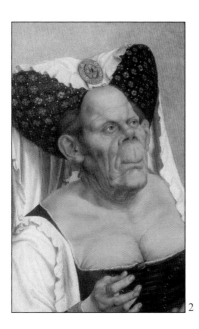

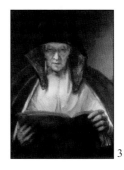

1 루카 조르다노
착한 사마리아인(부분)
17세기 후반
캔버스에 유채
프랑스, 루앙 미술관

2 틴 마시스의 모작
못생긴 늙은 부인
1520경
목판에 유채
런던, 내셔널 갤러리

3 렘브란트
책을 읽고 있는 노부인
1655
캔버스에 유채
스코틀랜드, 드럼랜릭
성(城)

4 필리피노 리피
노인의 초상
1485
타일에 프레스코
피렌체, 우피치 미술관

5 구스타프 쿠르베
포도주 잔을 든 노인
1860경
캔버스에 유채
런던, 메이어 갤러리

죽음

1 大 피터 브뢰겔
죽음의 승리
1562경
패널에 유채
마드리드, 프라도 미술관

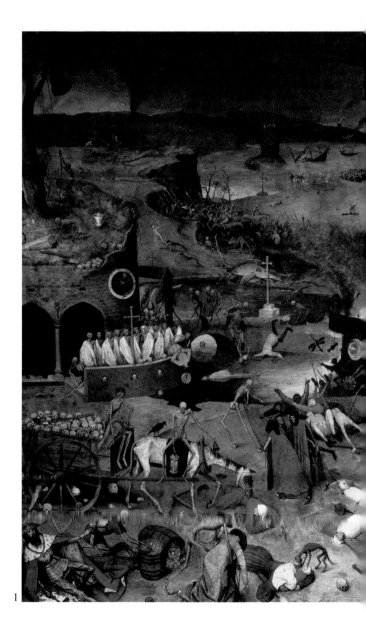

1

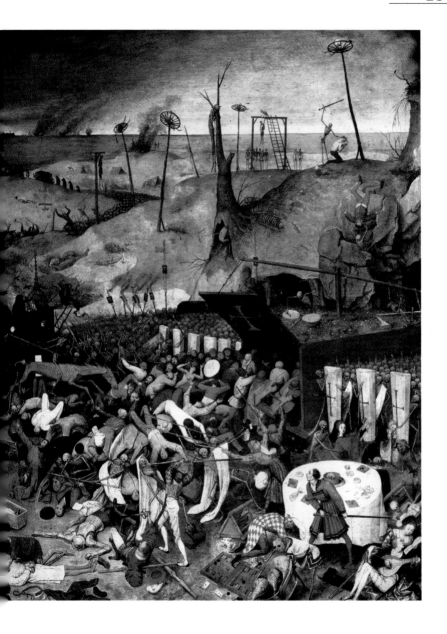

2 작자 미상(플랑드르)
죽음을 맞는 처녀
17세기
캔버스에 유채
프랑스, 루앙 미술관

3 폴 세잔
살인
1867-70
캔버스에 유채
영국 리버풀, 워커 아트
갤러리

4 니콜라 푸생
무죄한 어린이들의 학살
1630년대
캔버스에 유채
프랑스 샹티이, 콩데 미
술관

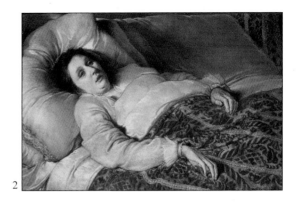

2

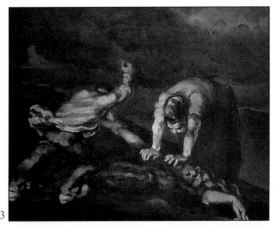

3

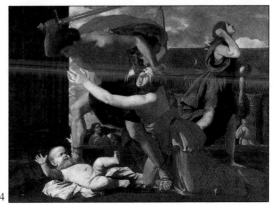

4

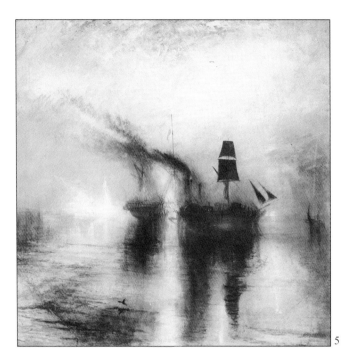

5

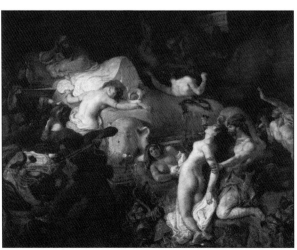

6

5 J.M.W 터너
선상(船上)의 장례
1842
캔버스에 유채
런던, 테이트 갤러리

6 유진 들라크루아
사르다나팔루스의 죽음
1844
캔버스에 유채
파리, 루브르 박물관

7 안드레아 만테냐
숨을 거둔 그리스도
1480경
캔버스에 템페라
밀라노, 피나코테카 디
브레라

8 작자 미상(이집트)
테베의 여사제 셰페르
무트
기원전 800경
목재에 템페라
영국 엑시터, 로열 앨버
트 메모리얼 미술관

9 오딜롱 르동
운명의 천사
1890경
캔버스에 유채
개인 소장

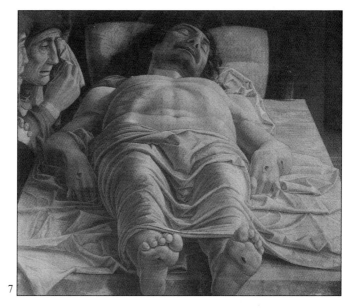

7

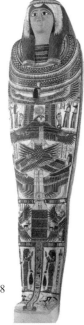

8

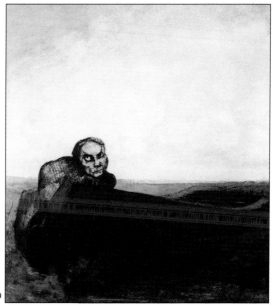

9

10

11

10 작가 미상
운명의 천사 사마엘
1500경
수채
빈, 국립 도서관

11 조토
성 프란치스코의 죽음
1360경
프레스코
피렌체, 산타 크로체 성당

12 카를로스 슈바베
죽음의 천사
1900
캔버스에 유채
파리, 오르세 미술관

12

성(性)과 욕망

1 페테르 파울 루벤스
네레이드와 트리톤
1630
캔버스에 유채
네덜란드 로테르담, 보이
만스 반 뵈닝겐 미술관

2 작자 미상(인도 갠지스)
고급 창녀와 그 손님
19세기
수채
런던, 빅터 로운즈
컬렉션

3 기타가와 우타마로
정인(情人)
연작 〈베개의 시(詩)〉 中
1788
목판화
런던, 빅토리아 & 앨버트
미술관

4 가츠시카 호쿠사이
전복 캐는 해녀와 문어
1820-30
목판화
런던, 대영 박물관

1

2

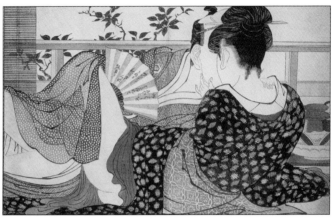

3

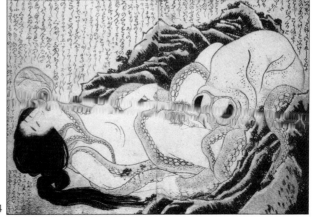

4

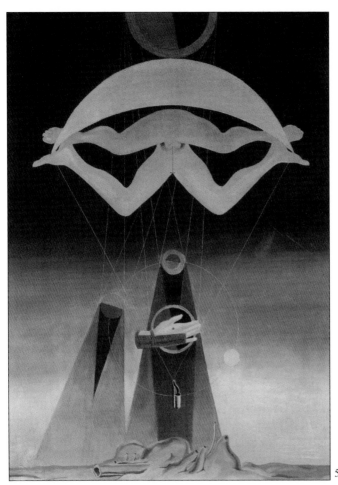

5 막스 에른스트
아무도 이것을 모르리라
1923
캔버스에 유채
런던, 테이트 갤러리

5

6 오귀스트 로댕
키스
1890 경
대리석
파리, 로댕 미술관

7 구스타프 쿠르베
잠
1866
캔버스에 유채
파리, 프티 팔레 미술관

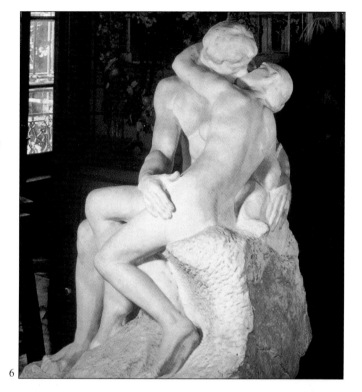

6

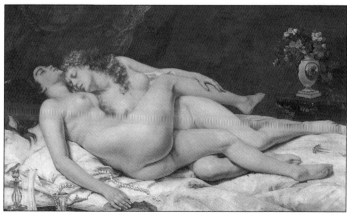

7

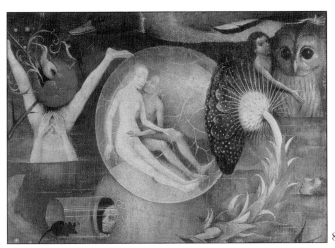

8

8 히에로니무스 보쉬
지상 쾌락의 낙원(부분)
1500경
패널에 유채
마드리드, 프라도 미술관

9 윌리엄 호가스
흥청망청
연작 〈탕아의 편력〉 중
제 3번
1734
캔버스에 유채
런던, 존 손 경(卿)
미술관

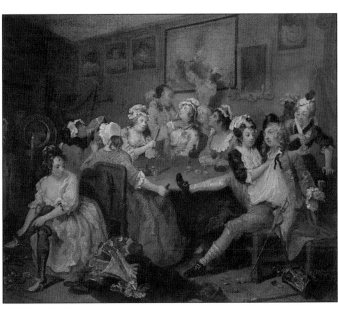

9

감정

1 파블로 피카소
흐느끼는 여인
1937
캔버스에 유채
런던, 롤란드 펜로즈 경
(卿) 컬렉션

2 윌리엄 블레이크
연민
1795경
수채
런던, 테이트 갤러리

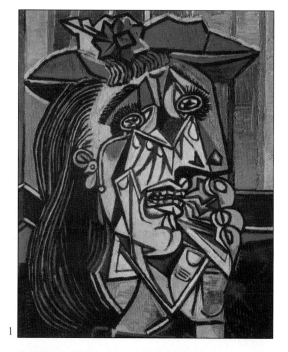

1

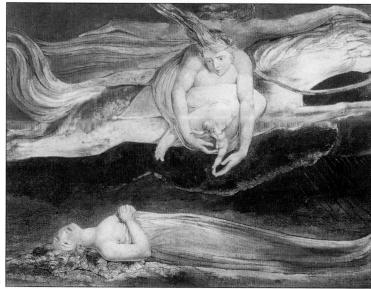

2

3

4

5

3 알브레히트 뒤러
우울
1514
목판
개인 소장

4 로히르 반 데르 웨이덴
눈물 흘리는 마리아 막달
레나
1450-2
패널에 유채
파리, 루브르 박물관

5 폴 세루지에
우울(또는 브르타뉴의 하
와)
1890경
캔버스에 유채
파리, 오르세 미술관

6 윌리엄 블레이크
아벨의 시신을 발견한 아
담과 하와
1824경
목판에 수채
런던, 테이트 갤러리

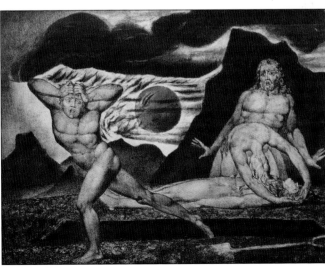

6

7 잭슨 폴락
달-원을 무너뜨리는 여인
1943경
캔버스에 유채
파리, 현대 미술관

8 조지 힉스
홀로
1878
캔버스에 유채
런던, 크리스토퍼 우드
갤러리

9 조르주 드 라 투르
등불 곁의 마리아 막달
레나
1630-35
캔버스에 유채
파리, 루브르 박물관

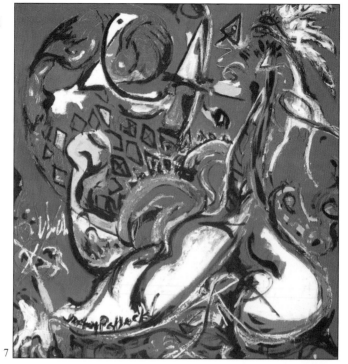

7

8

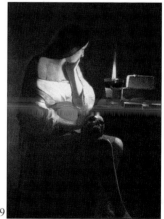

9

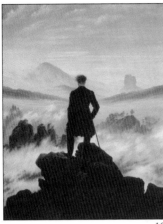

10 11

10 카스파르 다비드 프리드리히
방랑자
1815경
캔버스에 유채
함부르크, 쿤스트할레

11 테오도르 제리코
메두사의 뗏목(스케치)
1817
캔버스에 유채
파리, 루브르 박물관

12 에드바르트 뭉크
절규
1893
캔버스에 유채
스웨덴, 오슬로 국립 미술관

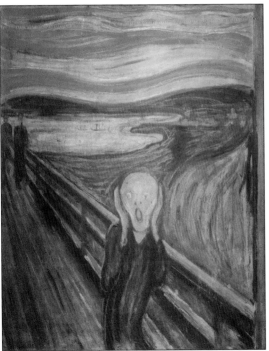

12

13 小 피터 브뤼겔
프랑스 속담
1610경
캔버스에 유채
개인 소장

14 아뇰로 브론치노
사랑, 질투, 기만, 시간의
우의(愚意)
1550경
캔버스에 유채
런던, 내셔널 갤러리

15 루카스 크라나흐
질투의 결과
1535
패널에 유채
파리, 루브르 박물관

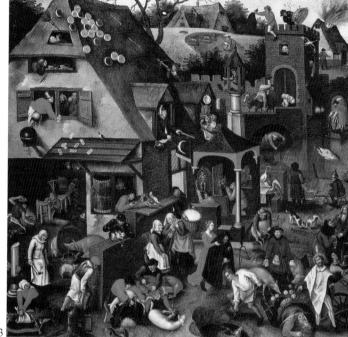

13

14

15

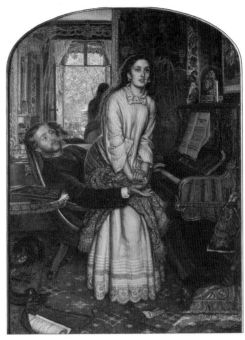

16 홀먼 헌트
양심의 눈뜸
1853
캔버스에 유채
런던, 테이트 갤러리

17 조반니 벨리니
분별과 허영의 우의
1490경
패널에 유채
베네치아, 아카데미아 미
술관

18 시몽 부에
타르퀴니우스와 루크레
티아
1620경
캔버스에 유채
개인 소장

16

17

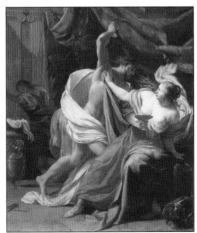

18

자선

1 코르넬리스 부이스
굶주린 자들을 먹임
1504
패널에 유채
암스테르담, 네덜란드 왕
립 미술관

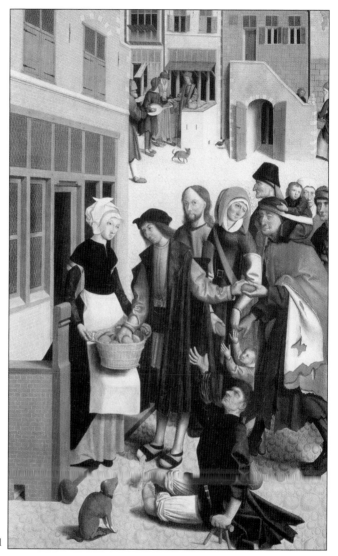

1

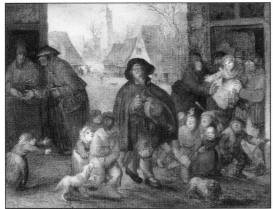

2 데이비드 빙크분스
장님 악사
1620경
패널에 유채
런던, 조니 반 헤이프튼
갤러리

3 테오도르 반 바부렌
로마의 자선: 노인과 여인
1625경
캔버스에 유채
영국 요크, 시티 아트 갤
러리

4 小 피터 브뢰겔
일곱 가지 자선
1600경
캔버스에 유채
개인 소장

5 大 피터 브뢰겔
앉은뱅이들
1568
패널에 유채
파리, 루브르 박물관

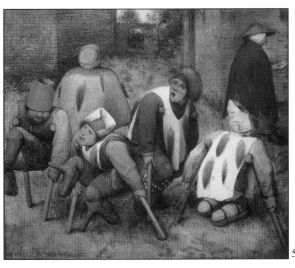

술취함

1 작자 미상(플랑드르)
절제와 폭음의 우의(부
분)
1540-60
캔버스에 유채
개인 소장

2 얀 스텐
무절제의 결과
1662-3
캔버스에 유채
런던, 내셔널 갤러리

3 에드가 드가
압생트
1876
캔버스에 유채
파리, 루브르 박물관

4 피터 데 호흐
군인들과 술을 마시는
여인
1658
캔버스에 유채
파리, 루브르 박물관

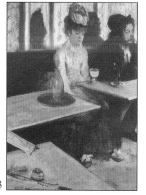

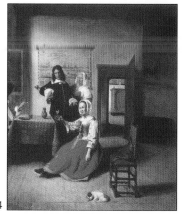

오감(五感)

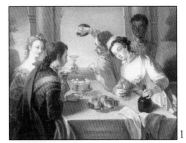

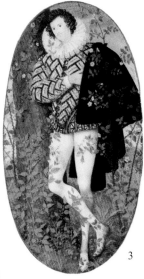

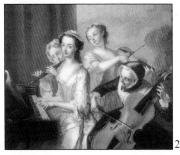

1 필립 메르시에
오감-미각(味覺)
1720경
캔버스에 유채
런던, 로이 마일스 화랑

2 필립 메르시에
오감-청각(聽覺)
1720경
캔버스에 유채
런던, 로이 마일스 화랑

3 니콜라스 힐라드
꽃밭의 청년
1587경
목판에 수채
런던, 빅토리아 & 앨버트
미술관

4 아브라함 고바이르츠
오감
1600경
캔버스에 유채
파리, 루브르 박물관

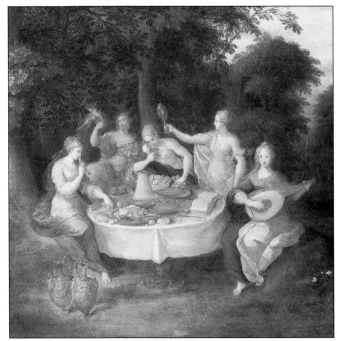

지혜

1 안드레아 만테냐
악에 대항한 지혜의 승리
1505
캔버스에 템페라
파리, 루브르 박물관

2 미켈란젤로
리비아의 무녀
1511
프레스코
바티칸, 시스티나 예배당

3 오귀스트 로댕
생각하는 사람
1880
청동
파리, 로댕 미술관

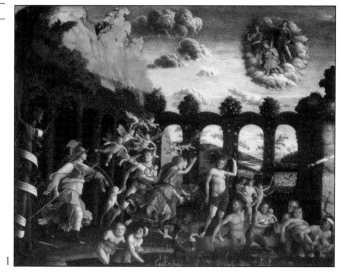

1

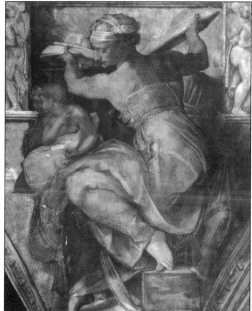

2

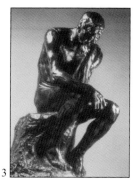

3

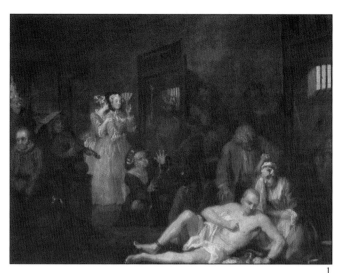

1

2

3

광란

1 윌리엄 호가스
정신병원
연작 〈탕아의 편력〉 중
제 7번
1735
캔버스에 유채
런던, 존 손 경(卿)
미술관

2 테오도르 제리코
미친 여자의 초상
1822경
캔버스에 유채
파리, 루브르 박물관

3 테오도르 제리코
미친 남자의 초상
1822경
캔버스에 유채
매사추세츠, 스프링필드
미술관

꿈

1 살바도르 달리
시간의 영속
1931
캔버스에 유채
뉴욕, 현대 미술관

2 마티아스 그뤼네발트
성 안토니오의 유혹
이젠하임 제단화
1515경
패널에 유채
콜마, 운터린덴 미술관

3 고야
마법에 홀린 남자
1798경
캔버스에 유채
런던, 내셔널 갤러리

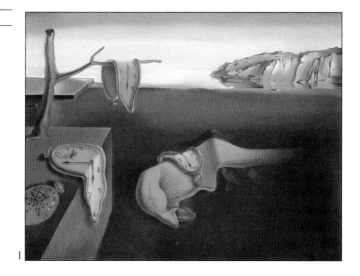

1

2

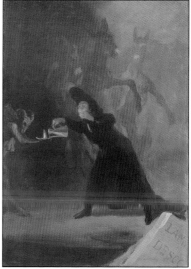

3

아웃사이더

1 히에로니무스 보쉬
탕아
1500경
패널에 유채
로테르담, 보이만스 반 뵈
닝엔 미술관

2 렘브란트
동양인
1635
패널에 유채
더비셔, 채츠워스 하우스

3 小 데이비드 테니엘
집시들
1670경
캔버스에 유채
프랑스, 릴 미술관

4 테오도르 제리코
흑인의 두상
1817경
캔버스에 유채
개인 소장

5 앙투안 와토
흑인의 두상
1715경
종이에 초크
런던, 대영 박물관

계급과 지위

1 마르쿠스 게에라이르츠
엘리자베스 1세
1592경
패널에 유채
영국 베드포드셔, 위번
사원

2 장 오귀스트 앵그르
마드모아젤 리비에르
1805
캔버스에 유채
파리, 루브르 박물관

3 프란체스코 바키아카
여인의 초상
1530경
패널에 유채
개인 소장

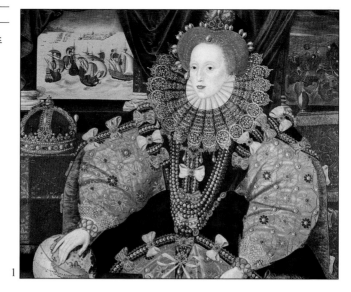

1

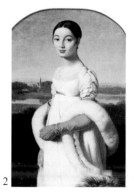

2

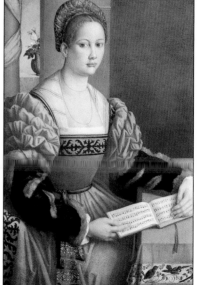

3

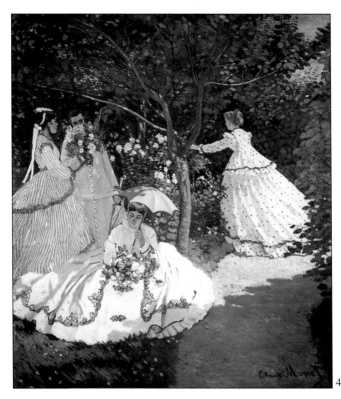

4

4 클로드 모네
정원의 여인들
1866-7
캔버스에 유채
파리, 오르세 미술관

5 렘브란트
이사회
1661
캔버스에 유채
암스테르담, 네덜란드 왕
립 미술관

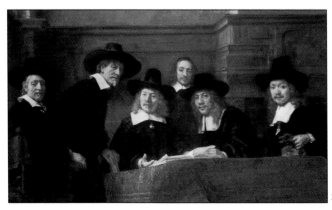

5

노동

쿠르베의 〈돌 깨는 사람들〉이나 밀레의 〈씨뿌리는 사람〉은 첫 전시회 때 이루 말할 수 없는 비난과 비판에 시달려야만 했다. 당시의 부르주아 대중들은 노동을 영웅적이면서도 위협적으로 표현한 이들 그림에 심한 거부감을 표시했기 때문이다. 그러나 고대 이집트 시대부터 인간의 노동은 미술의 가장 주요한 테마 중 하나였다. 중세의 채색 필사본이나 달력 등은 랭부르 형제의 작품에서 나타나듯, 놀랄만큼 상세하게 각 계절별로 진행되는 농사일에 대해 알려준다. 씨를 뿌리고, 풀을 뽑고, 추수하고, 가축을 돌보고, 겨울에 두고 먹기 위해 돼지를 잡는 등, 근대 이전까지 거의 변함없이 되풀이된 시골의 일상은 브뤼겔에게는 매우 친숙한 소재로, 그의 작품 전반에 등장한다.

수공업 역시 기독교 미술뿐 아니라 인도 미술에서도 쉽게 찾아볼 수 있다. 특히 기독교는 성인들을 묘사할 때 어부나 목수 등 특정한 직업을 강조하곤 했다. 가나의 혼인잔치나 최후의 만찬 등을 다룬 작품에서는 뒷배경에서 음식을 만드는 등의 가장 흔한 부엌일이 함께 그려진다. 이러한 노동은 보통 은행이나 금융가가 상징하는 고리대금업, 보쉬의 〈어리석음의 치유〉에 등장하는 돌팔이 의사 등과 더불어 도덕적인 메시지를 전하는 데 일조였다. 건축 또한 유럽 미술에서는 드물지 않은 소재여서 〈바벨탑〉이나 〈예루살렘 성전 축조〉 등의 작품에서는 다양한 건축 장인과 그들의 기술을 엿볼 수 있다.

다른 한편으로는 사회가 날이 갈수록 세속화하고 초상화의 중요성이 대두되면서 상인들이나 법률가들까지 별다른 사회적, 도덕적 저항감 없이 초상을 그릴 수 있게 되었다. 홀바인의 〈조르주 그로스즈의 초상〉은 상인이라는 모델의 직업과는 거리가 먼 귀족적이고 지적인 모습으로 그려졌다.

처음으로 노동을 장르로 인식한 것은 플랑드르 지방의 화가들이었다. 베르메르, 벨라스케스, 샤르댕 같은 화가들의 천재성은 흔해빠진 일상에 놀랄 만한 위엄을 부여했다. 특히 샤르댕은 가사 노동을 말 그대로 예술의 경지로 끌어올렸다. 마네나 드가, 피사로 같은 그의 후배 화가들은 이런 전통을 이어받았다.

산업 혁명과 함께 급속도로 바뀌기 시작한 18세기 영국의 전원 풍경은 러더버그, 조지프 라이트, 터너 등의 뛰어난 화가들에 의해 화폭에 기록되었으며, 이는 공장 풍경과 함께 산업 사회에서 노동의 정의가 어떻게 재해석되는지를 보여준다.

점점 심해지는 계급화 역시 미술 작품 속에 투영되었다. 의학, 법학, 교육 같은 전문 직업들이 등장하기 시작했고, 라파엘로는 위대한 고대 그리스의 철학가들을 영웅적인 모습으로 그려냈다. 라이트의 명작 〈공기 펌프 실험〉은 과거의 세계를 응축시켜 보여줌과 동시에 다윈이나 산업가였던 웨지우드, 화학자 프리슬리 같은 동시대인들과 그들의 업적을 증언한다. 또한 마네와 툴루즈 로트렉은 매춘, 코르티잔, 사창가 같은 주제들을 솔직하게 묘사하였다.

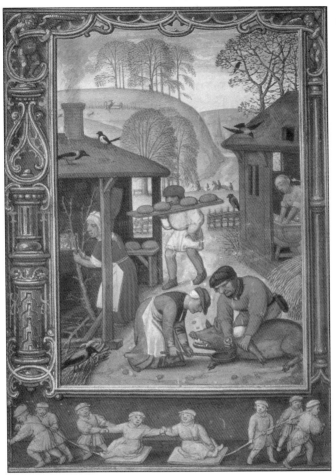

작자 미상(플랑드르)
12월: 돼지 잡기와 썰매
당기기(16세기 초반 달력
삽화)
수채
런던, 대영 도서관

농업

1 작자 미상(고대 로마)
봄(혹은 꽃의 여신)
1세기
프레스코
나폴리, 고고학 박물관

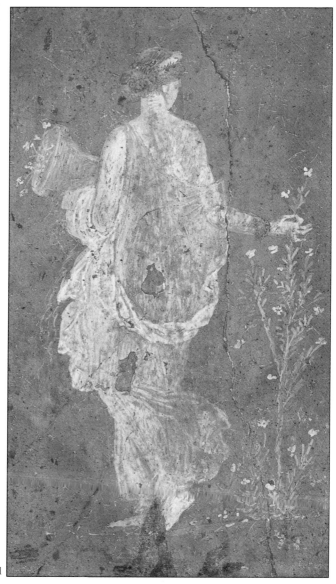

1

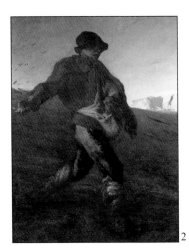

2

3

2장 프랑수아 밀레
씨뿌리는 사람
1850
캔버스에 유채
보스턴 미술관

3작자 미상
씨뿌리는 사람
14세기
스테인드 글라스
캔터베리 대성당

4폴 드 랭부르
극히 호화로운 베리 공
(公)의 기도서, 3월용
1415경
프랑스 샹티이, 콩데 미
술관

5안드레아 리초
염소 젖을 짜는 소년
1510경
청동
개인 소장

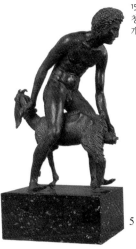

5

4

6 세바스티안 브랑스
여름
1620경
캔버스에 유채
런던, 로이 마일스 화랑

7 폴 드 랭부르
극히 호화로운 베리 공의
기도서, 7월용
1415경
프랑스 샹티이, 콩데 미
술관

8 작자 미상(이집트)
추수 풍경
제 19 왕조(기원전
1320-1100경)
이집트 테베, 귀족들의
계곡

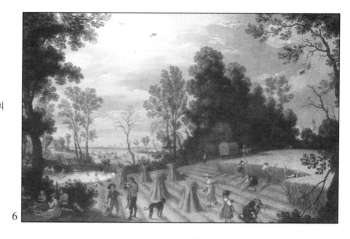

6

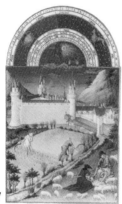

7

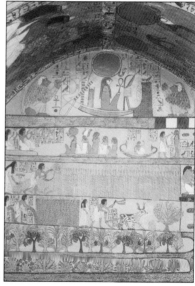

8

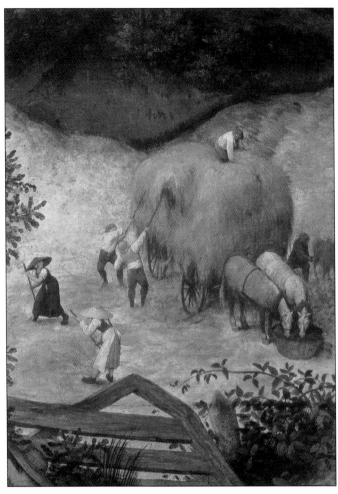

9 大 피터 브뢰겔
6월 - 건초 만드는 사람들
1565
패널에 유채
프라하, 국립 미술관

9

10 폴 드 랭부르
극히 호화로운 배리 공의
기도서, 9월용
1415경
프랑스 샹티이, 콩데 미
술관

11 작자 미상(프랑스)
사과 따기
15세기 말
수채
런던, 대영 도서관

12 카미유 피사로
건초 만드는 사람들
1884
캔버스에 유채
개인 소장

10

11

12

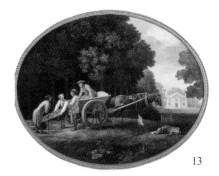

13

13 조지 스텁스
노동자들
1785
도기판에 에나멜
런던, 테이트 갤러리

14 장 프랑수아 밀레
이삭줍기
1857
캔버스에 유채
파리, 루브르 박물관

15 새뮤얼 팔머
옥수수 들판
1830경
수채
런던, 테이트 갤러리

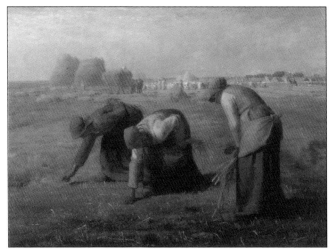

14

15

16 이니게레비그페네 스탄
발리 섬의 추수 풍경
1960경
수채
개인 소장

17 폴 고갱
해초 따는 사람들
1889
캔버스에 유채
독일 에센, 폴크방 미 술관

16

17

18

19

18 린튼 파크
아마 씨 빼기
1860경
패널에 유채
워싱턴 DC, 내셔널 갤러
리 오브 아트

19 작자 미상(이집트)
들새 잡기
기원전 1410경
석고에 템페라
이집트 테베, 귀족들의
계곡

20 大 피터 브뢰겔
2월 - 눈 속의 사냥꾼들
1565
패널에 유채
빈, 미술사 박물관

21 大 피터 브뢰겔
12월 - 무리의 귀환
1565
패널에 유채
빈, 미술사 박물관

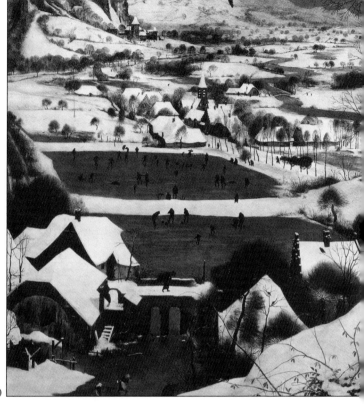

20

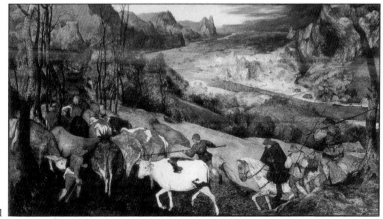

21

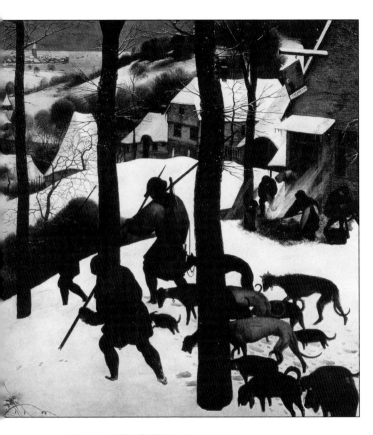

22 토마스 포이니츠
11월과 12월
17세기 말
모틀레이크 태피스트리
런던, 빅토리아 & 앨버트
미술관

22

낚시

1 테오 반 뤼셀베르게
키를 잡고 있는 남자
1892
캔버스에 유채
파리, 오르세 미술관

2 가츠시카 호쿠사이
카이 지방의 어부
1830경
목판화
개인 소장

1

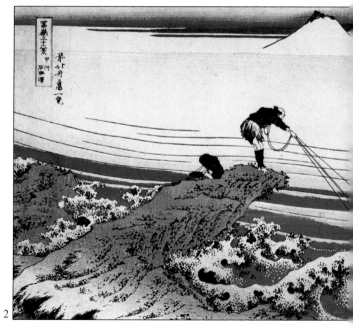

2

3

4

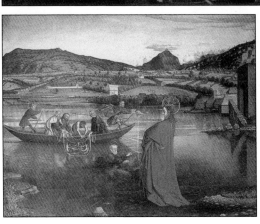

5

공예

1 작자 미상(플랑드르)
불카누스의 대장간
16세기
패널에 유채
프랑스, 릴 미술관

2 조지프 라이트
대장간
1772
캔버스에 유채
개인 소장

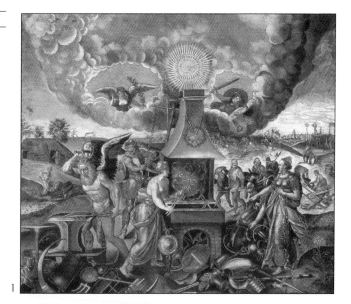

1

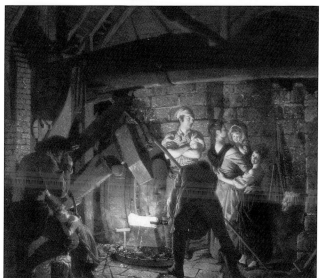

2

3 J.M.W. 터너
철물점
1807경
블랙 워시 및 브라운 워시
런던, 대영 박물관

4 작자 미상(이집트)
꽃병 장식하기
제 18왕조
석고에 템페라
이집트 테베, 귀족들의
계곡

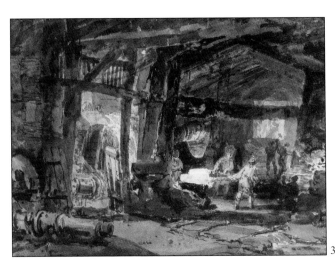

3

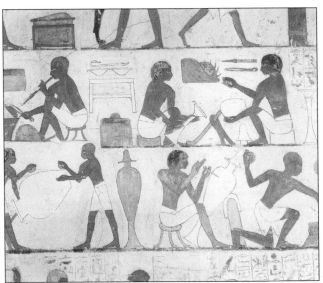

4

5 작자 미상(이집트)
까뀌질하는 목수
제 18 왕조(기원전 1410
경)
석고에 템페라
이집트 테베, 귀족들의
계곡

6 굴람 알리 칸
펀자브의 마을 풍경
1820경
수채
런던, 인도 도서관

7 바이유 태피스트리
배 짓기
1080경
자수
프랑스, 바이유 태피스트
리 미술관

5

6

7

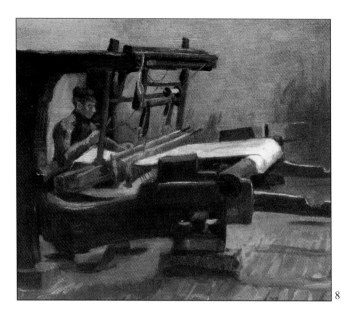

8

8 빈센트 반 고흐
베짜는 여인
1884
캔버스에 유채
개인 소장

9 프랭크 홀
셔츠의 노래
1874
캔버스에 유채
런던, 로열 앨버트 메모
리얼 미술관

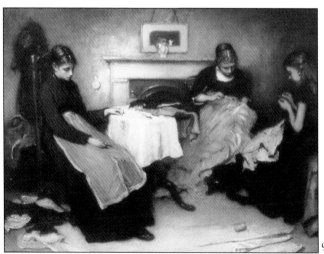

9

건축

1 에두아르 마네
베른 가의 도로 보수하는
사람들
1878
캔버스에 유채
런던, 내셔널 갤러리

2 작자 미상
마르세이유 성의 축조
15세기 중반
수채
런던, 대영 도서관

3 조셉과 장 푸케
솔로몬 왕의 지휘하의 예
루살렘 성전 건축
1475경
수채
파리, 국립 도서관

4 미스키나와 세르완
1562년의 아그라 시 레
드 포트 건설
1590경
수채
런던, 빅토리아 & 앨버트
미술관

5 아벨 그림머
더 큰 우리를 지으려던
부자의 우화
16세기 말
캔버스에 유채
개인 소장

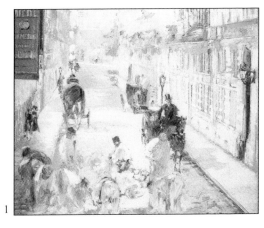

1

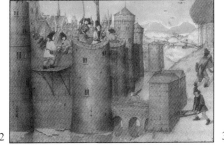

2

3

4

5

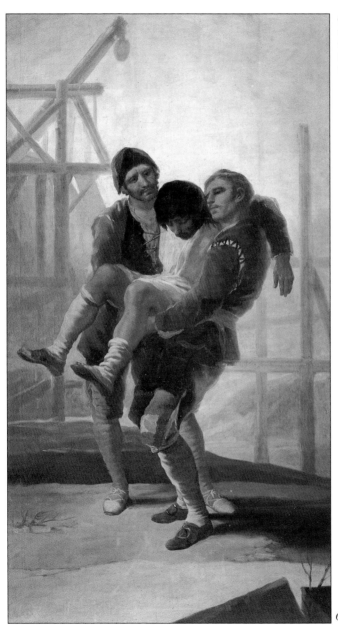

6 고야
다친 벽돌공
1787
캔버스에 유채
마드리드, 프라도 미술관

6

7 페르낭 레제
집 짓는 사람들
1950
캔버스에 유채
프랑스 비오, 레제 미술관

8 에드워드 포인터
이집트의 이스라엘
1867
캔버스에 유채
런던, 길드홀 아트 갤러리

7

8

9 작자 미상(프랑스)
방주를 짓는 노아
1423
수채
런던, 대영 도서관

10 大 피터 브뤼겔
바벨 탑
1560경
패널에 유채
빈, 미술사 박물관

9

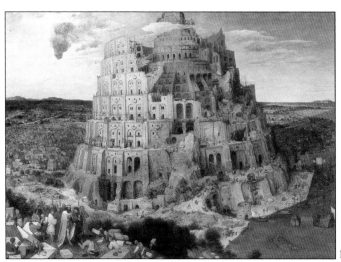

10

11 조지프 베르너
길 닦기
1774
캔버스에 유채
파리, 루브르 박물관

12 안 반 그레베브로에크
운하 파기
1770경
캔버스에 유채
베네치아, 코레르 박물관

13 구스타프 쿠르베
돌 깨는 사람들
1849
캔버스에 유채
드레스덴 국립 미술관(현
재 손실됨)

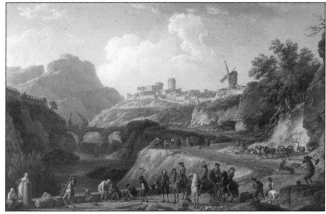
11

12

13

14 장 프랑수아 밀레
나무 켜는 사람들
1850–2
캔버스에 유채
런던, 빅토리아 & 앨버트
미술관

15 로베르 캉팽
(중세의 목수로 묘사한)
성 요셉
메로드 제단화
1425경
패널에 유채
뉴욕, 메트로폴리탄
미술관

14

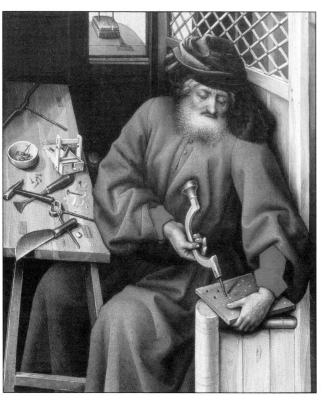

15

16 구스타프 카유보트
마루 닦는 사람들
1875
캔버스에 유채
파리, 오르세 미술관

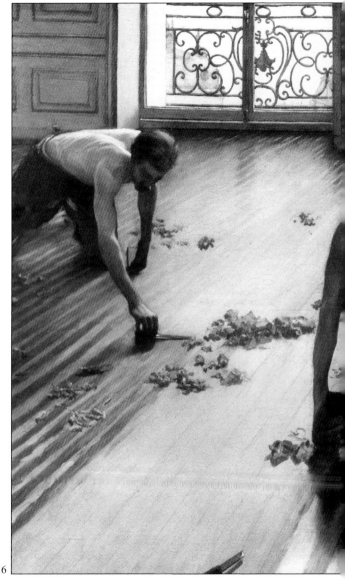

16

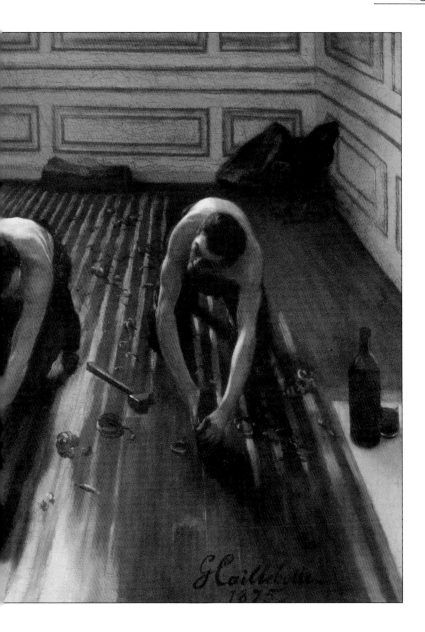

산업

1 에어 크로우
위건의 저녁 시간
1874
캔버스에 유채
맨체스터, 시티 아트 갤
러리

2 작자 미상
광둥 - 찻잎 궤짝 채우기
1820경
캔버스에 유채
개인 소장

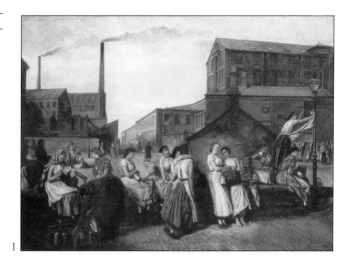

1

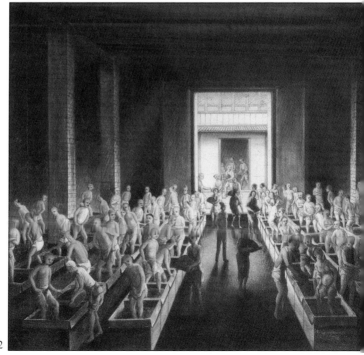

2

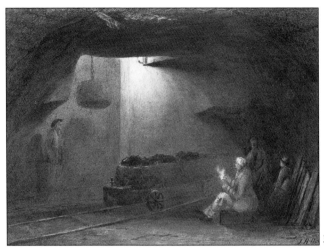

3 토머스 해어
갱 밑바닥
1845경
수채
영국, 뉴캐슬 타인 대학
광업학부

4 E.J. 들라예
코르셀의 가스 회사
1884
캔버스에 유채
파리, 프티 팔레 박물관

5 페르낭 코르몽
공장 풍경
1870경
캔버스에 유채
파리, 오르세 미술관

6 장·샤를 데블리
고블랑 태피스트리 공장
1840
수채
파리, 카르나발레 미술관

7 바르트 반 데어 렉
공장에서 퇴근
1908
잉크 및 포스터 칼라
암스테르담, 네덜란드 왕
립 미술관

6

7

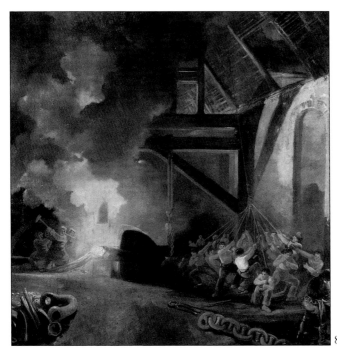

8 윌리엄 제임스 뮬러
닻 버리기
1831
캔버스에 유채
브리스톨, 시티 아트 갤
러리

9 작자 미상
조선공 연합 문장
1880
면직에 프린트
런던, 영국 노동조합 연맹

10 윌리엄 벨 스콧
타인 강변의 산업 - 철강
및 석탄
1855경
석고에 유채 및 템페라
영국 노섬벌랜드, 월링턴
홀, 내셔널 트러스트

집안일

1 이로 신스이
린넨을 빨고 있는 소녀
1917
목판화
런던, 대영 박물관

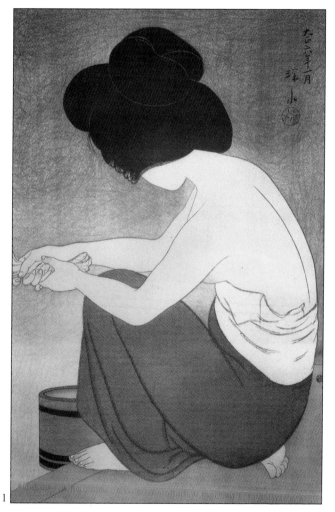

1

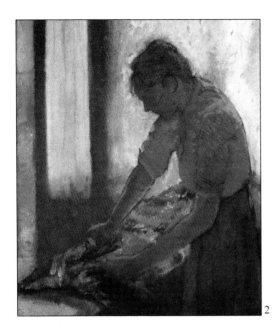

2 에드가 드가
다림질하는 여인
1885경
캔버스에 유채
리버풀, 워커 아트 갤러리

3 앙리 툴루즈 로트렉
대야에 물을 붓는 여인
1896
석판화
개인 소장

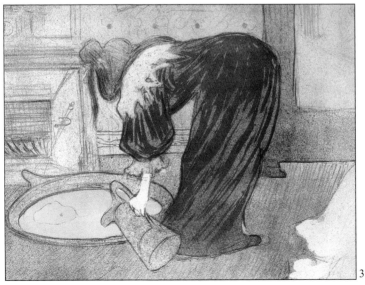

4 D.E.J. 데 노테르
부엌의 하녀
1850년대
캔버스에 유채
개인 소장

5 얀 베르메르
우유를 따르는 하녀
1665경
캔버스에 유채
암스테르담, 네덜란드 왕
립 미술관

6 얀 베르메르
레이스를 짜는 여인
1760경
캔버스에 유채
파리, 루브르 박물관

7 크뷔링 게리스츠 반 브레
켈렌캄
부엌 풍경
1660년대
패널에 유채
런던, 조니 반 헤이프튼
갤러리

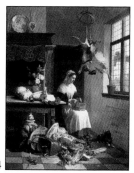

4

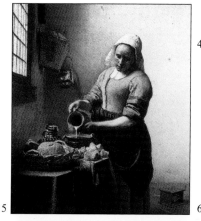

5

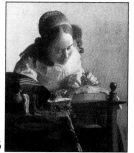

6

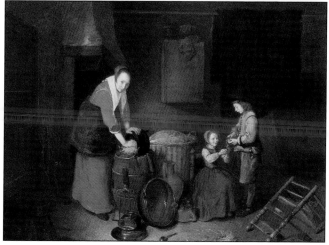

7

8

9

10

11

일용품

1 마리누스 반 라이메르스바일레
세금 징수원
1530경
패널에 유채
프랑스, 발렌시엔 미술관

2 아구스티노 브루니아스
카리브 해의 포목상과 야채 장수
1770경
캔버스에 유채
개인 소장

1

2

3 大 피터 브뢰겔
세금 징수
1556
캔버스에 유채
마드리드, 프라도 미술관

4 루카스 반 발켄보르흐
공방
야채 시장
1590
캔버스에 유채
빈, 미술사 박물관

5 작자 미상(이탈리아)
약국
15세기
프레스코
이탈리아 발 다오스타, 빌
라 이소냐

3

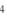

4

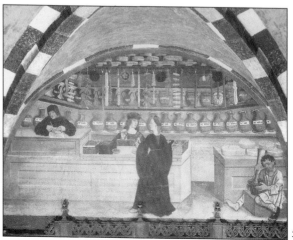

5

6 에드가 드가
뉴올리언즈의 목화
거래소
1873
캔버스에 유채
파리, 오르세 미술관

7 로버트 다이튼
주식 투기꾼들
1795경
잉크와 수채
런던, 길드홀 도서관

8 작자 미상
이탈리아의 은행가들 -
고리대금
15세기
필사본
런던, 대영 도서관

6

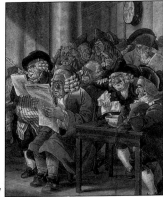

7

8

9 벨라스케스
세비야의 물장수
1620경
캔버스에 유채
런던, 앱슬리 하우스

10 샤를 피에롱
장터에서
1870경
수채
개인 소장

9

10

교육

1 장 바티스트 샤르댕
가정교사
1735-6
캔버스에 유채
런던, 내셔널 갤러리

2 얀 스텐
초등학교
1663-5
캔버스에 유채
에딘버러, 스코틀랜드 국
립 화랑

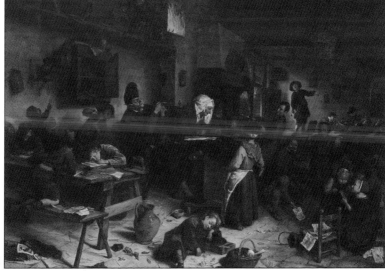

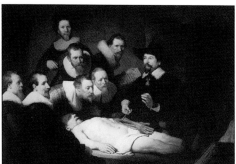

1 렘브란트
해부학 수업
1632
패널에 유채
헤이그, 마우리츠호이스
미술관

2 히에로니무스 보쉬
어리석음의 치유
1550경
패널에 유채
마드리드, 프라도 미술관

3 렘브란트
해부학 수업
1656
캔버스에 유채
암스테르담, 네덜란드 왕
립 미술관

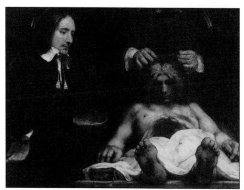

직업

1 라파엘로
아테네 학당
1510–11
프레스코
로마, 바티칸 미술관

2 한스 홀바인
조르주 그로스즈의 초상
1532
패널에 유채
베를린, 국립 미술관

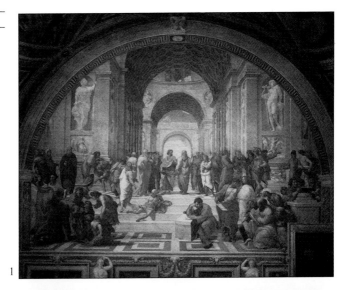

1

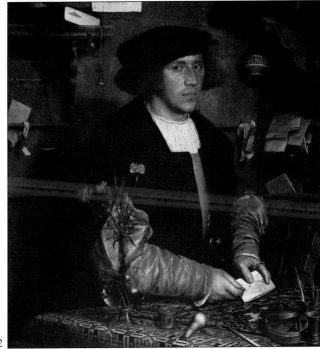

2

3

3 더비의 조지프 라이트
공기 펌프의 실험
1768
캔버스에 유채
런던, 테이트 갤러리

4 아드리안 반 오스타데
서재의 변호사
1637
캔버스에 유채
로테르담, 보이만스 반 뵈
닝겐 미술관

5 에두아르 마네
서재의 에밀 졸라
1867-8
캔버스에 유채
파리, 오르세 미술관

6 틴 마시스
공증인
1515경
패널에 유채
개인 소장

4

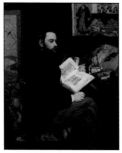

5

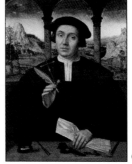

6

창녀

1 앙리 툴루즈 로트렉
물랑 가의 사롱
1894
캔버스에 유채
프랑스 알비, 툴루즈 로
트렉 미술관

2 앙리 제르벡스
롤라
1878
캔버스에 유채
프랑스, 보르도 미술관

3 에두아르 마네
나나
1877
캔버스에 유채
함부르크, 예술의 전당

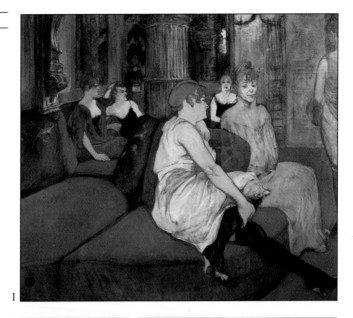

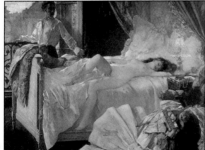

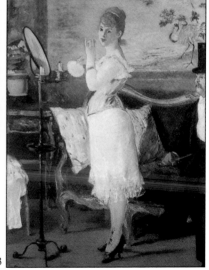

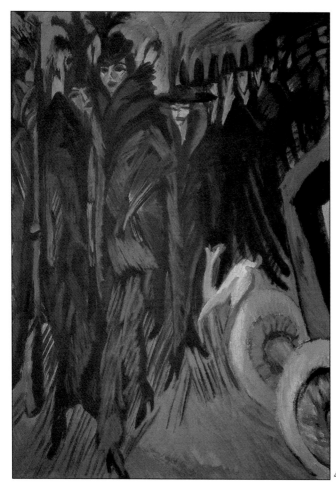

4 에른스트 루드비히 키르히너
거리 풍경
1913
캔버스에 유채
슈투트가르트, 국립 화랑

4

여가

놀이와 재충전은 모든 사회에서 찾아볼 수 있는 것이지만, 사람들이 어느 정도까지 긴장을 풀고 주어진 여가를 즐길 수 있느냐는 사회마다 크게 다르다. 성, 계급, 문화, 연령의 차이도 컸지만 가장 중요한 비중을 차지하는 것은 역시 경제력이었다. 부자가 자기 취향대로 즐길 시간도 돈도 모두 갖고 있었던 반면, 가난한 이는 일해야만 했고, 여가를 즐길 수 있는 시간은 매우 제한될 수밖에 없었다. 그러나 때로는 거의 의례적 행사에 가까운 대중 오락이나 가장 단순한 형태의 장난감도 큰 즐거움이 될 수 있는 법이다. 사실 서커스, 극장, 결혼 잔치 등 누군가가 즐기기 위해서는 다른 누군가의 노동이 필요하다.

유럽의 기독교 사회에서는 종교적 축제가 지역 사회가 함께 모여 즐길 수 있는 기회였다. 어떤 축제는 기독교 이전의 제의나 종교로부터 기원한 것들도 있다. 대표적인 예가 고야의 〈사르디니아의 매장 축제〉와 마네의 〈투우〉이다. 농촌의 축제라면 누구나 배부르게 먹고 마신다. 플랑드르와 네덜란드 화가들이 음주와 탐식을 경계하는 도덕적인 메시지를 자주 전하려 했던 것도 무리가 아니다. 풍자화가인 롤랜드슨이 〈주사위 놀이〉에서처럼 교활한 노름꾼들과 우직하게 당하는 사람들을 그린 것도 도박의 위험을 경계하기 위해서였다.

춤과 음악은 고대 이집트와 오리엔트에서부터 볼 수 있는 인류의 가장 오래된 놀이이다. 또 음악은 청각을 상징하기도 하고, 교회로부터 특별한 비판을 받지 않았다는 점에서도 다른 여가 생활과는 달랐다. 〈하프를 타는 다윗 왕〉이나 오르페우스가 음악으로 동물들을 끌어모으는 장면은 유럽 미술에서는 흔한 테마 중의 하나였다. 반면 무굴 제국의 인도에서는 좀더 특정한 음악적 테마를 다룬 작품이 많이 나왔다.

당연히 이러한 장면들에는 맥락이 있다. 부르주아 유럽의 엄격한 남녀유별은 그림 속에서도 두드러진다. 여인들은 가정에서 홀로 책을 읽거나, 편지를 쓰거나, 몸단장을 하거나, 연인을 기다리는 모습으로 묘사된다. 원유회나 소풍 역시 인기있는 주제였는데, 마치 조르조네-티치아노 화풍을 현대적으로 되살린 듯한 마네의 〈풀밭 위의 점심 식사〉는 그 밑에 깔려 있는 에로티시즘이 당시의 도덕관념과 충돌하는 바람에 심한 비판을 받아야만 했다.

극장 풍경은 일본과 유럽 미술에서 흔히 볼 수 있다. 그러나 극장을 그린 것은 꼭 유희가 일어나는 공간이어서는 아니었다. 예를 들면 와토의 〈가면극〉은 극장의 화려하고 정교한 실내 장식과 그와는 상반되는 우울한 감정을 모두 강조하였다. 또한 드가와 마네는 극장보다는 극장 안의 관객에 초점을 맞추기도 했다.

스포츠 역시 고대부터 화가들이 즐겨 그린 테마였다. 그리스 도기에 그려진 레슬링, 복싱, 전차 경주들이 이를 말해준다. 사냥이나 투우 역시 인기가 높았던 스포츠였다. 사냥은 중세 유럽과 무굴 인도에서 귀족들만이 즐길 수 있는 사치스럽고도 위험한 스포츠였다. 특정한 동물들을 풀어 키우는 사냥터에서 벌어지는 이런 사냥 장면들을 화가들은 후원자들의 목적에 따라 영웅적으로 묘사하였다. 뱃놀이나 일광욕, 물

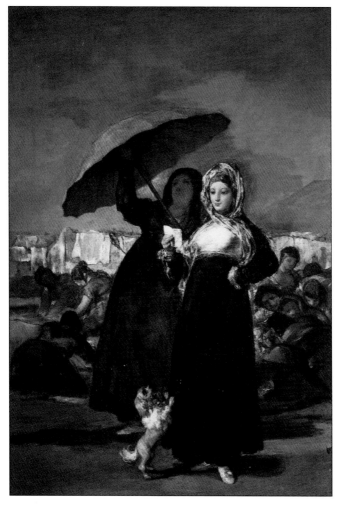

고야
연애편지
1811-14
캔버스에 유채
프랑스, 릴 미술관

놀이 같은 부르주아 계층의 여가는 특히 초기 인상파 화가들이 좋아했던 주제였는데, 이는 인상파 화가들
이 동시대의 소재를 즐겨 그렸기 때문이었다. 한편 드가의 〈압생트〉나 고갱의 〈밤의 카페〉, 툴루즈 로트
렉의 술집과 사창가 풍경, 모딜리아니의 고독한 술꾼들에서는 짙은 고독이 묻어난다.

축제

1 클로드 모네
생 드니 거리, 축제
1878
캔버스에 유채
프랑스, 루앙 미술관

2 아벨 그림머
안트웨르펜 근교 마을,
성 게오르그 축제일
1605경
캔버스에 유채
개인 소장

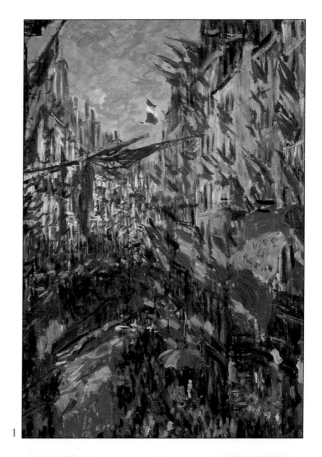

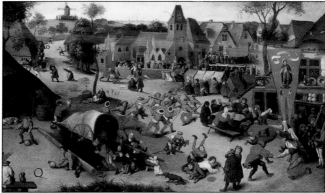

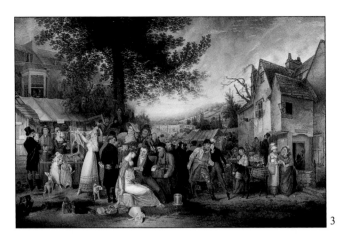

3 새뮤얼 콜먼
성 야고보 축일장
1824
캔버스에 유채
영국 브리스톨, 시티 아
트 갤러리

4 고야
사르디니아의 매장 축제
1791-2
캔버스에 유채
마드리드, 프라도 미술관

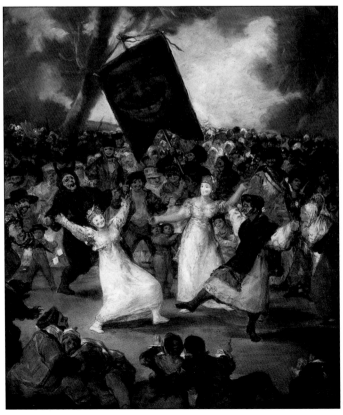

노름

1 조지 캘럽 빙검
카드놀이하는 선원들
1847
캔버스에 유채
미국 미주리 주, 세인트
루이스 미술관

2 디르크 할스
쌍륙 놀이
1630경
캔버스에 유채
프랑스, 릴 미술관

3 조르주 드 라 투르
다이아몬드 에이스의 속
임수
1635경
캔버스에 유채
파리, 루브르 박물관

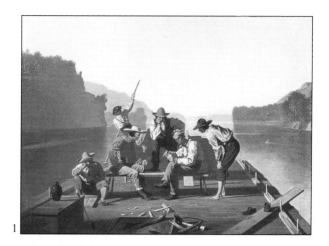

1

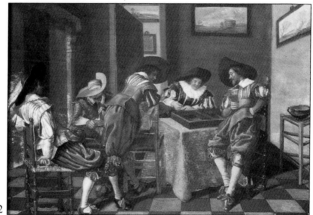

2

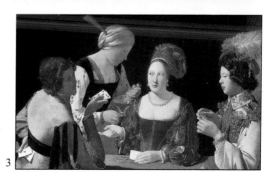

3

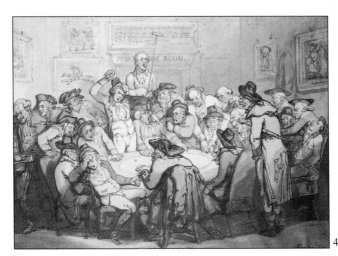

4

4 토머스 롤랜드슨
주사위 놀이
1792
수채
런던, 빅토리아 & 앨버트
미술관

5 작자 미상(영국)
블루 앵커 술집의 쥐잡기
내기
1850-2
캔버스에 유채
영국, 런던 미술관

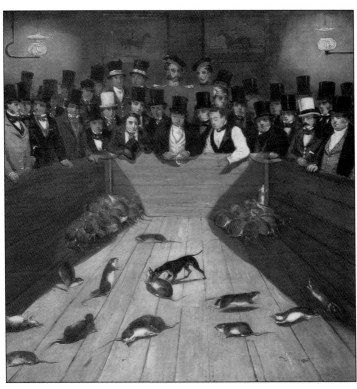

5

술

1 에두아르 마네
페레 라토이유에서
1879경
캔버스에 유채
프랑스, 투르네 미술관

2 미켈란젤로 다 카라바조
젊은 바쿠스
1600경
캔버스에 유채
피렌체, 우피치 미술관

3 아메데오 모딜리아니
테이블에 기대어 앉은
남자
1917경
캔버스에 유채
밀라노, 제시 컬렉션

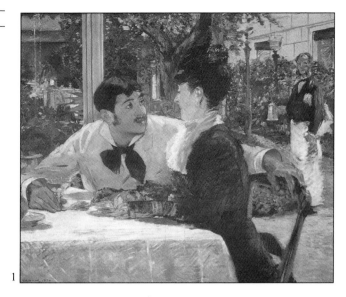

1

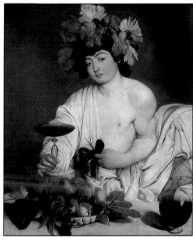

2

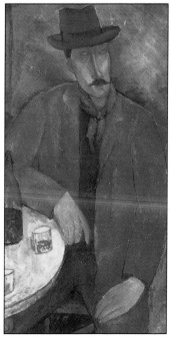

3

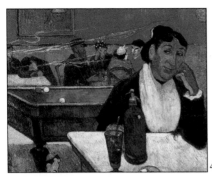

4 폴 고갱
아를, 밤의 카페
1881
캔버스에 유채
모스크바, 서양 미술 박
물관

5 앙리 툴루즈 로트렉
라 모르의 별실에서
1899
캔버스에 유채
런던, 코톨드 갤러리

6 얀 스텐
술집의 실내
1660경
캔버스에 유채
런던, 조니 반 하이프튼
화랑

연회

1 아드리아엔 반 오스타데
결혼식에서 수작을 거는
촌뜨기들
1650경
캔버스에 유채
개인 소장

2 피에르 오귀스트
르누아르
선상의 점심 식사
1881
캔버스에 유채
워싱턴 DC, 필립스
컬렉션

1

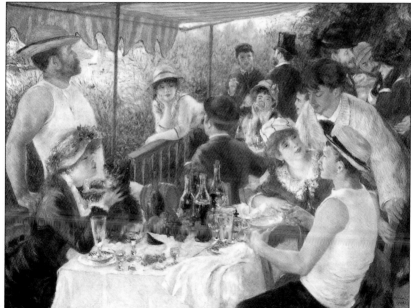

2

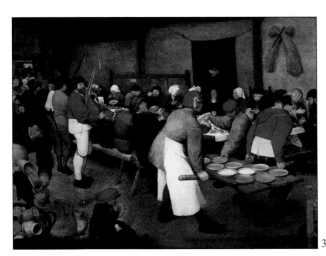

3 大 피터 브뢰겔
농민들의 결혼식
1568경
패널에 유채
빈, 미술사 박물관

4 작자 미상
포르투갈의 후안 왕자와
담소하고 있는 곤트의 존
경(卿)
15세기 말
수채
런던, 대영 도서관

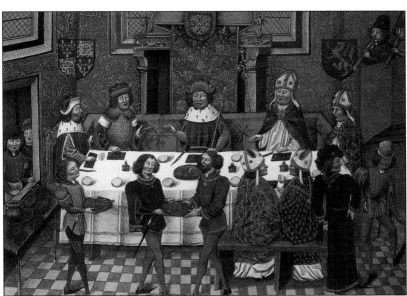

음악

1 피에르 오귀스트
르누아르
피아노 치는 소녀들
1892
캔버스에 유채
개인 소장

2 에드가 드가
오케스트라 단원들
1868-70
캔버스에 유채
파리, 루브르 박물관

3 작자 미상(고대 로마)
수금을 타는 여인
기원전 50경
프레스코
뉴욕, 메트로폴리탄
미술관

4 작자 미상(이집트)
하프 연주를 듣고 있는
여인
제 20왕조(기원전
1000경)
석고에 템페라
이집트 테베, 귀족들의
계곡

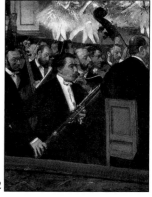

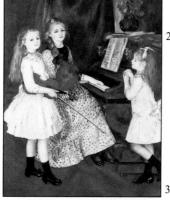

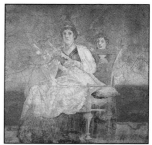

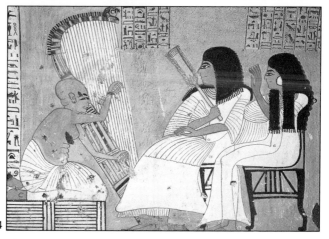

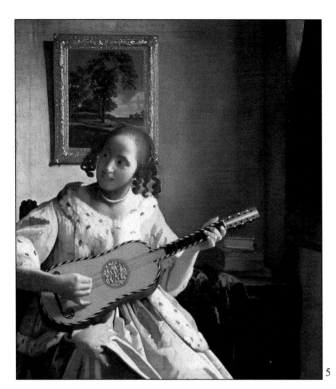

5

5 얀 베르메르
기타를 연주하는 여인
1670
캔버스에 유채
런던, 이브아 비퀘스트 켄
우드 하우스

6 에두아르 마네
튈르리 정원의 음악회
1862
캔버스에 유채
런던, 내셔널 갤러리

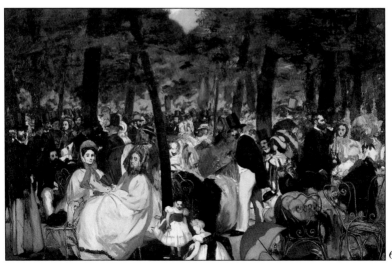

6

춤

**1 피에르 오귀스트
르누아르**
물랭 드 라 갈레트
1876
캔버스에 유채
뉴욕, 존 헤이 휘트니 컬
렉션

2 앙리 고디에 브레즈스카
춤추는 사람
1913경
붉은 맨스필드 사암(砂岩)
런던, 테이트 갤러리

3 에바 루스
즉흥 무도회
1894경
캔버스에 유채
개인 소장

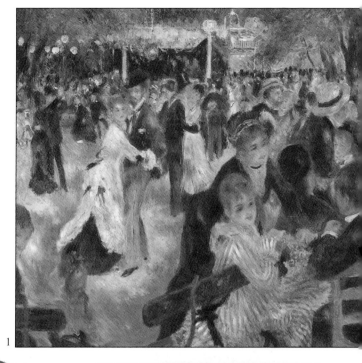

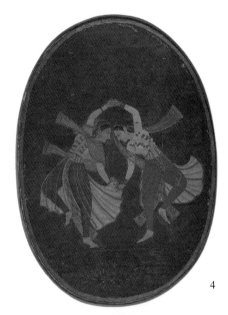

4

4 작자 미상(무굴 제국)
카탁 전통춤을 추는
소녀들
1675경
수채
런던, 빅토리아 & 앨버트
미술관

5 앙리 툴루즈 로트렉
물랑 루즈에서의 댄스
1892
카드보드에 유채
체코, 프라하 국립 미술관

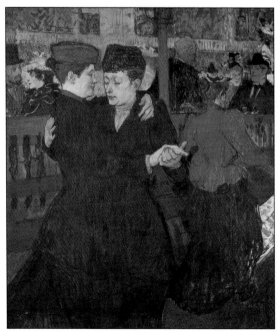

5

연극

1 피에르 오귀스트 르누아르
극장에서
1880경
캔버스에 유채
런던, 내셔널 갤러리

2 에드가 드가
극장에서
1875경
파스텔
개인 소장

3 에드가 드가
카페의 콘서트
1876-7
파스텔
프랑스, 리옹 미술

4 스펜서 고어
극장의 박스에서
1912경
캔버스에 유채
런던, 앤터니 도페이 갤러리

5

5 셉티머스 스콘콧
발레
1895경
석판화
런던, (주) A & F 피어스

6 앙투안 와토
가면극
1715경
캔버스에 유채
워싱턴 DC, 내셔널 갤러
리 오브 아트

7 에바 곤잘레스
이탈리아 극장의
박스에서
1874
캔버스에 유채
파리, 오르세 미술관

6

7

서커스

1 에드가 드가
서커스의 라라
1879
캔버스에 유채
런던, 내셔널 갤러리

1

2 에른스트 루드비히 키르히너
공중곡예사
1920 경
캔버스에 유채
개인 소장

3 기타가와 우타마로
원숭이 조련사
1788
목판화
개인 소장

2

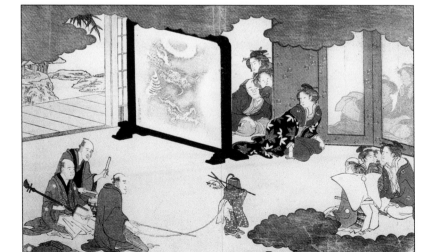

3

소풍

1 조르조네(혹은 티치아노)
전원의 축제
1509-15
캔버스에 유채
파리, 루브르 박물관

2 에두아르 마네
풀밭 위의 점심 식사
1863
캔버스에 유채
파리, 루브르 박물관

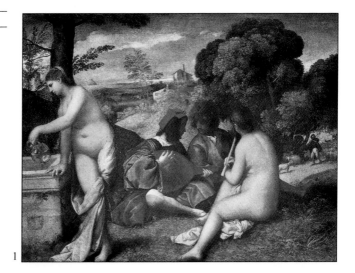

1

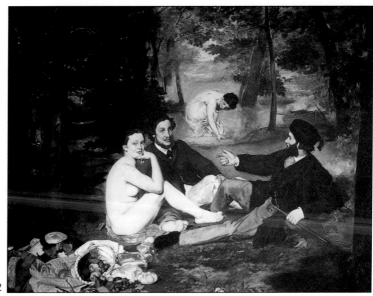

2

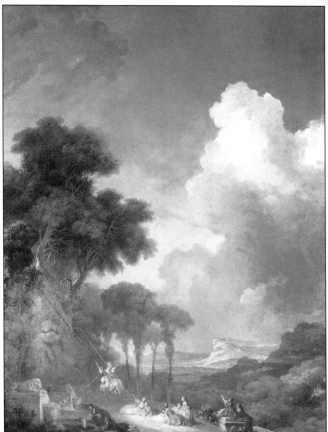

3

3 장-오노레 프라고나르
그네
1775경
캔버스에 유채
워싱턴 DC, 크레스
컬렉션

4 제임스 티솟
소풍
1881–2
패널에 유채
프랑스, 디종 미술관

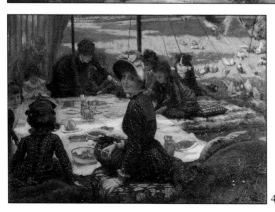

4

놀이

1 작자 미상(일본)
놀이를 하고 있는
어린이들
18세기
종이에 수채
개인 소장

2 얀 스텐
원반 놀이가 열리고 있는
시골 여관 풍경
1660경
캔버스에 유채
개인 소장

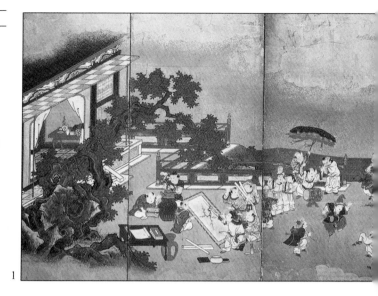

1

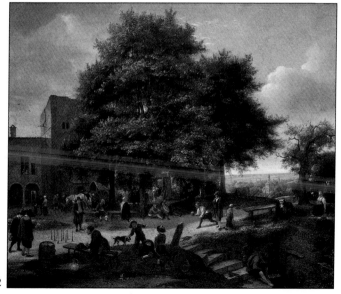

2

3 大 피터 브뢰겔
아이들의 놀이
1560
패널에 유채
빈, 미술사 박물관

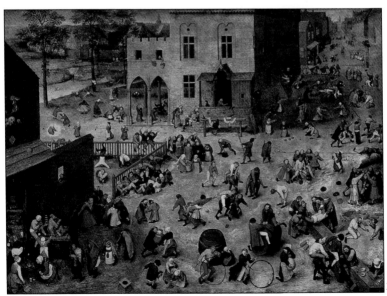

3

가정생활

1 폴 시냑
등불가의 여인
1890
캔버스에 유채
파리, 오르세 미술관

2 만게츠도(滿月堂)
거울을 보며 머리를 매만
지고 있는 소녀
1750년대
목판화
런던, 대영 박물관

3 얀 베르메르
창가에서 편지를 읽고 있
는 소녀
1660경
캔버스에 유채
독일, 드레스덴 미술관

4 버서 모리소
두 자매
1894
캔버스에 유채
파리, 오르세 미술관

1

2

3

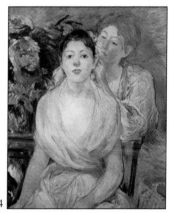

4

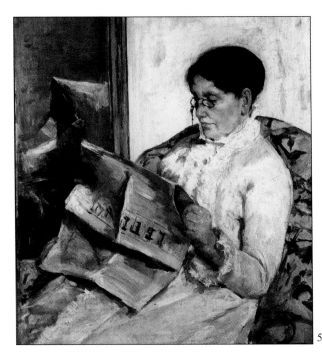

5

5 메리 캐샛
피가로 지(紙)를 읽는
여인
1883
캔버스에 유채
개인 소장

6 폴 세잔
바느질하는 세잔의 부인
1877 경
캔버스에 유채
개인 소장

7 쟝·오노레 프라고나르
연애 편지
1780년대
캔버스에 유채
뉴욕, 메트로폴리탄
미술관

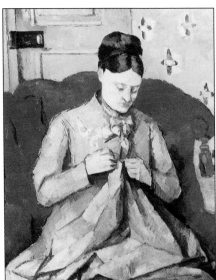

6

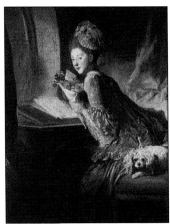

7

스포츠

1 작자 미상(프랑스)
사냥에 쓸 그물 준비
1390경
수채
파리, 국립 도서관

2 에두아르 마네
투우
1866경
캔버스에 유채
개인 소장

3 에두아르 마네
롱샹의 경마
1861
캔버스에 유채
개인 소장

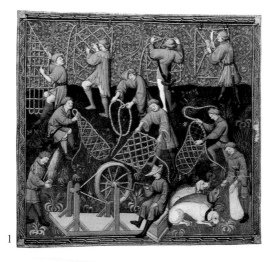

4 작자 미상
사슴 사냥 중인 막시밀리안 1세(티롤 지방 사냥 교본의 삽화)
1510경
유리에 유채와 템페라
브뤼셀, 왕립 도서관

5 작자 미상(무굴 제국)
폴로 게임
17세기 중반
수채
런던, 빅토리아 & 앨버트 미술관

4

5

6 작자 미상(무굴 제국)
활을 당기는 남자
18세기 초
런던, 빅토리아 & 앨버트
미술관

7 니코스테네스
복싱과 레슬링을 하는 남
자들
550-525경
적색상 도기
양손잡이 항아리
런던, 대영 박물관

8 사이먼 베닝
멧돼지 사냥
1540경
송아지 피지(皮紙) 위에
수채
런던, 대영 도서관

9 가브리엘레 벨라
정구 게임
18세기 초
패널에 유채
베네치아, 퀴리니 스탐팔
리아 화랑

6

7

8

9

10

10 스펜서 고어
테니스 게임
1908경
캔버스에 유채
런던, 로이 마일스 화랑

11 작자 미상(무굴 제국)
사냥 중에 사자를 만난 살
림 왕자
1600경
수채
개인 소장

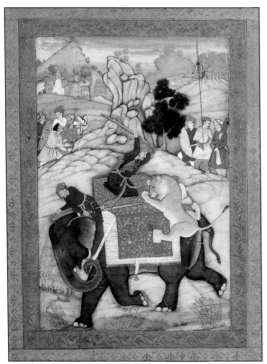

11

물가에서

1 조르주 쇠라
아니에르에서의 물놀이
1883-4
캔버스에 유채
런던, 내셔널 갤러리

2 에두아르 마네
아르장퇴유에서
1874
캔버스에 유채
프랑스, 투르네이 미술관

3 앨프리드 시슬리
몰시의 요트 경주
1874
캔버스에 유채
파리, 오르세 미술관

4 에두아르 마네
뱃놀이
1874
캔버스에 유채
뉴욕, 메트로폴리탄
미술관

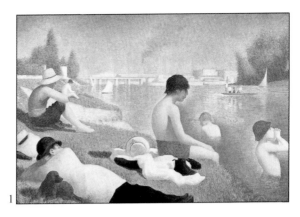

1

2

3

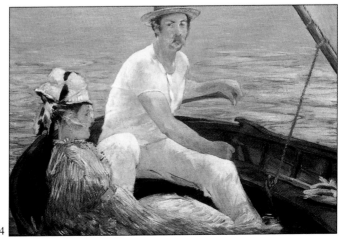

4

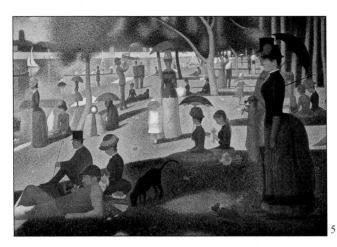

5 조르주 쇠라
그랑 자트 섬의 일요일
오후
1884–6
캔버스에 유채
아트 인스티튜트 오브 시
카고

6 작자 미상(플랑드르)
5월의 뱃놀이
16세기 초
수채
런던, 대영 도서관

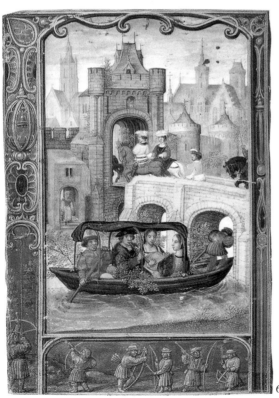

해변에서

1 클로드 모네
트루빌 해변
1870
캔버스에 유채
런던, 내셔널 갤러리

2 리처드 팍스 보닝턴
프랑스의 해안 풍경
1820년대
캔버스에 유채
영국, 울버햄프턴 아트
갤러리

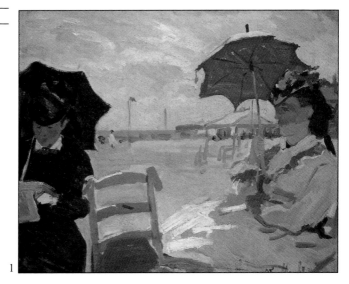

1

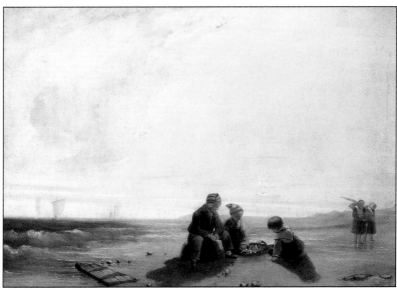

2

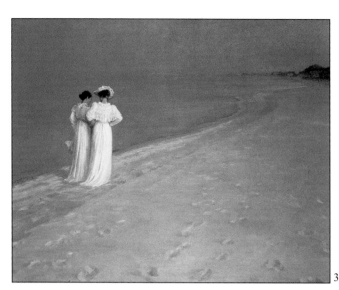

3 페터 세베린 크로이어
스카겐의 여름날 저녁,
남쪽 해안을 거니는 안나
안커와 마리아 크로이어
1893
캔버스에 유채
덴마크, 스카겐 미술관

4 외젠 부댕
바닷가
1867
캔버스에 유채
개인 소장

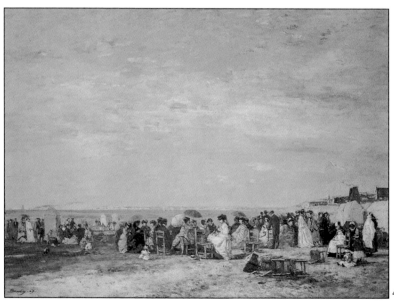

가정

그림에서 옛 사람들의 삶의 모습을 볼 수 있다. 그림은, 어떤 가구로 집안을 어떻게 꾸몄는지, 테이블 위에는 어떤 식기를 놓았는지, 무엇을 요리하고 먹었는지, 어떻게 잤는지를 모두 말해준다. 그러나 이를 표현하는 방법은 화가마다 달랐다. 플랑드르의 화가들은 아주 미세한 부분까지 꼼꼼하게 묘사한 유화를 그린 반면, 인도와 일본의 화가들은 실내와 실외를 한꺼번에 볼 수 있는 다양한 관점을 자유롭게 구사했다. 칼란과 다르마다스의 수채화 〈살림 왕자의 탄생〉에서는 궁중의 전경은 물론 방안의 가장 내밀한 장면까지 감상할 수 있다. 단독 관점을 선호한 중세 유럽 화가들은, 바로 벽 바깥에 고딕 양식의 교회가 보이고 옆에는 사자가 앉아있는 안토넬로의 〈서재의 성 예로니모〉나 보티첼리의 환상적인 고대 정원에서 열리는 결혼 잔치 풍경처럼 물리적으로 불가능한 배경도 주저하지 않았다.

16세기 이전의 그림들은 마구간에서 탄생한 그리스도나 청빈의 삶을 선택한 아시시의 성 프란치스코 같은 특수한 경우를 제외하면, 가난한 이들이나 하층 계급의 사람들이 어떻게 살았는지 거의 알려주는 바가 없다. 대부분의 미술 작품은 부유층의 삶, 특히 거대하고 호화로운 연회장에서 손님들을 맞이하는 장면을 주로 보여준다.

침실과 침상은 세 가지의 중요한 기능(탄생, 번식, 죽음) 때문에 가장 빈번하게 등장하는 장소이다. 〈성모의 탄생〉은 상류 계급 여인의 침실을 엿볼 수 있는 좋은 기회인 반면, 〈성 우르술라의 꿈〉에서의 카르파초의 밋밋한 묘사는 다소 우울하고 금욕적인 분위기를 암시한다. 그와는 정반대로 렘브란트의 〈침대 위의 헨리케 슈토펠스〉는 관능과 쾌감과 기대가 뒤섞인 다소 거친 필치로 그려졌다.

르네상스 시대에는 학구적인 삶이 새로운 이상으로 떠오르면서 교부(敎父)들이 인문주의자들의 서재에 있는 모습이 새로운 테마가 되었다. 마네는 이러한 전통을 살려 〈서재의 에밀 졸라〉를 그렸다. 고대 로마의 컬렉션과 유적에 영감을 받은 르네상스인들은 자신들의 조각과 회화 컬렉션을 전시함으로써 자신들의 부와 안목, 교양을 자랑하기 위해 실내 화랑을 짓기 시작했다. 이러한 유행은 18세기에도 변함이 없어서 조지 타운리 같은 애호 애호가 고대 조각 컬렉션에 둘러싸인 모습의 초상화를 그리도록 주문하기도 했다. 그러나 이러한 작품들은 네덜란드의 중산층 가정과는 별 상관이 없었다. 데 호흐, 스텐, 베르메르 같은 화가들은 보다 세속적인 부르주아 가정을 그렸다. 이들의 그림에서도 역시 19세기까지 목공이나 방직 같은 수공업이 가내에서 이루어졌다는 것을 알 수 있다. 19세기가 되어서야 남자들은 집안일을 고스란히 아내에게 맡기고 바깥 생활에만 전념하기 시작했고, 이러한 사회상은 티솟이나 그림쇼 등의 화폭에 그대로 담겼다.

반대로 가난한 사람들은 보다 비좁고, 때로는 친근하고, 때로는 비참한 생활을 감수해야만 했다. 살아남기 위한 이들의 투쟁에 관심을 기울인 화가들은 많지 않았다. 반 고흐의 초기 작인 〈감자를 먹는 사람들〉

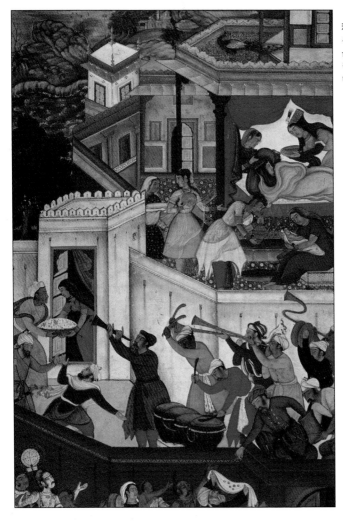

케수 칼란과 다르마다스
살림 왕자의 탄생
1590경
런던, 빅토리아 & 앨버트
미술관

은 어둡고, 배고프고, 암울한 농민들의 삶을 묘사하고자 한 화가의 의지가 드러나는 작품이다.

정물화는 유럽, 특히 16세기 네덜란드에서 독립된 장르로 떠올랐다. 본래 정물화는 여러 가지 상징적 의미를 가진 물건들을 그린 그림이었다. 예를 들면 빵과 포도주는 그리스도의 희생, 귀한 책들과 보석은 허영과 세속적인 것들의 헛됨을 뜻했다. 그러나 얼마 지나지 않아 꽃이나 죽은 짐승, 과일, 악기, 책, 보석 등을 그린 이러한 그림들은 유럽의 부유한 부르주아들 사이에서 인기있는 장식품이 되었다.

풍요

1 작자 미상(포르투갈)
최후의 만찬
15세기
패널에 유채
리스본, 국립 고대 미술
박물관

2 잔바티스타 티에폴로
안토니우스와 클레오파
트라의 잔치
1750경
프레스코
베네치아, 팔라초
라비아 궁

3 작자 미상(플랑드르)
알렉산더 대왕의 궁정(부
분)
1470–80경
수채
런던, 대영 도서관

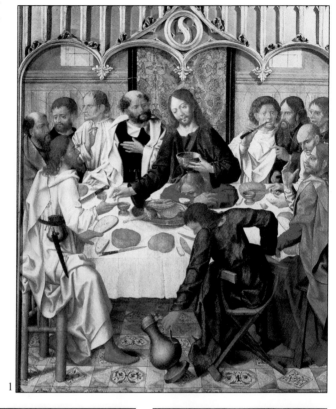

1

2

3

4 안토넬로 다 메시나
서재의 성 예로니모
1475경
패널에 유채
런던, 내셔널 갤러리

5 다니엘 마이텐스
서재의 애런델 공작
1618경
캔버스에 유채
영국 서섹스, 애런델
성(城)

6 작자 미상(프랑스)
목욕 중인 가브리엘 데스
트레
17세기 초
캔버스에 유채
프랑스 샹티이, 콩데 미
술관

7 산드로 보티첼리
결혼 잔치
1483
패널에 템페라
영국 녹 컬렉션서 찰베리,

8 아르토로 리치
체스 게임
1880
캔버스에 유채
개인 소장

9 요한 조파니
화랑의 찰스 타우넬리
1781
캔버스에 유채
영국 번리, 홀 미술관

7

8

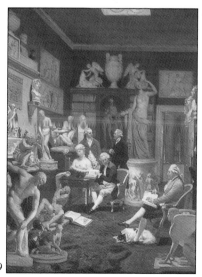

9

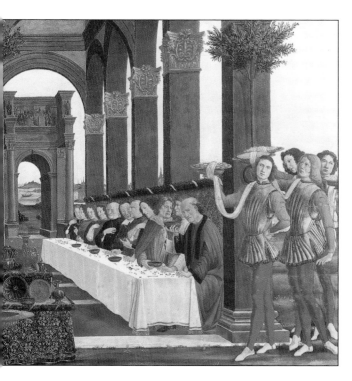

10 비토레 카르파초
서재의 성 아우구스티노
1502-8
프레스코
베네치아, 슬라브인의 성
조르지오 회관

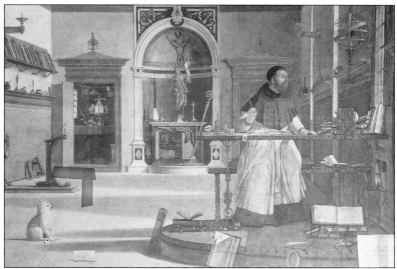

10

11 小 데이비드 테니엘

레오폴트 빌헬름 대공의
스튜디오
1651
캔버스에 유채
영국 서섹스, 페트워스
하우스

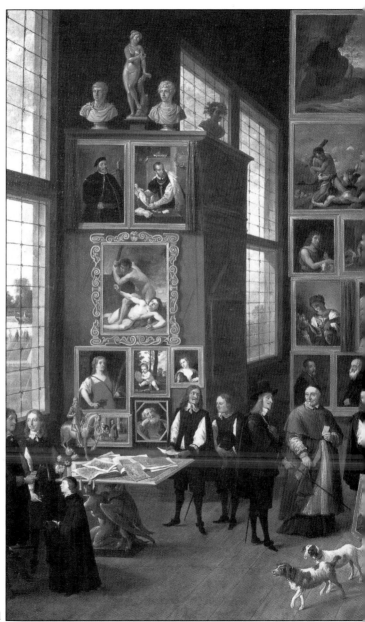

11

침실

1 작자 미상(독일)
침상의 토비아와 사라
16세기
스테인드 글라스
런던, 빅토리아 & 앨버트
미술관

2 작자 미상(인도)
침대 위의 연인들
18세기
수채
런던, 빅터 로운스
컬렉션

3 쾰른 화파
수태고지
16세기 초
패널에 유채
프랑스, 릴 미술관

4 빈센트 반 고흐
화가의 방
1889
캔버스에 유채
파리, 오르세 미술관

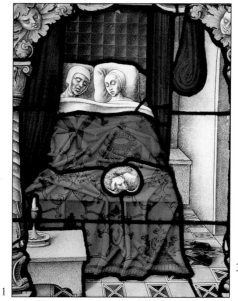

1

2

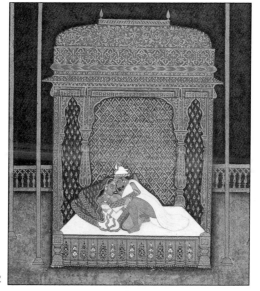

3

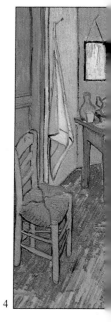

4

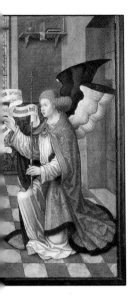

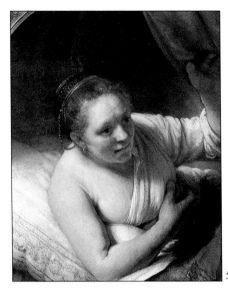

5

5 렘브란트
침대 위의 헨리케 슈토 펠스
1647
캔버스에 유채
에딘버러, 스코틀랜드 국립 미술관

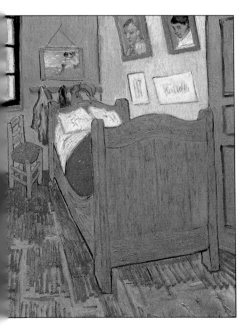

6 베네토 화파
성모의 탄생
1480경
패널에 템페라
개인 소장

7 비토레 카르파초
성 우르술라의 꿈
1490-6
패널에 템페라
베네치아, 아카데미아 미
술관

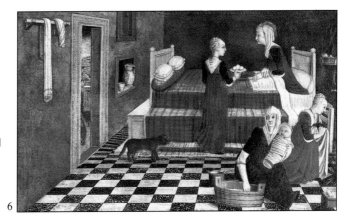

6

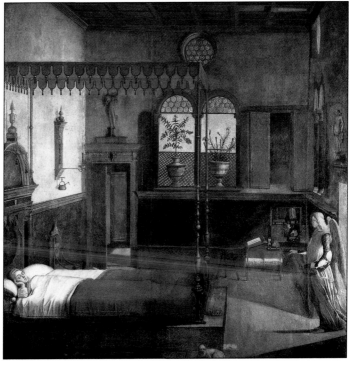

7

부엌

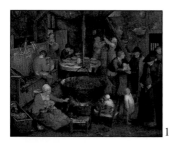

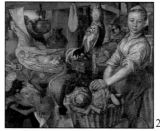

1 안 브뢰겔
특별한 손님
1600경
캔버스에 유채
빈, 미술사 박물관

2 요아킴 뷔클라이어
부엌 정경
1570경
캔버스에 유채
파리, 루브르 박물관

3 빌렘 반 헤르프
부엌의 여인
1660년대
캔버스에 유채
런던, 조니 반 헤이프튼
갤러리

4 아드리안 반 우트레히트
부엌
1620경
캔버스에 유채
개인 소장

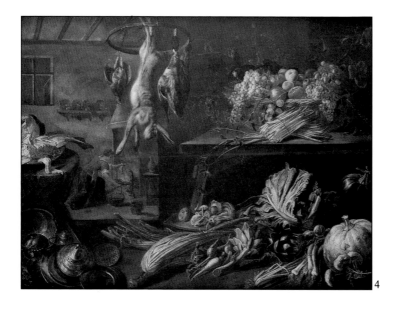

중산층

1 토마스 데 카이저
콘스탄틴 호이겐스와 그
의 점원
1627
캔버스에 유채
런던, 내셔널 갤러리

2 얀 스텐
고기를 밝히는 그레이스
1660경
캔버스에 유채
영국 레이세스터셔, 벨부
아 성(城)

3 피터 데 호흐
부인과 하녀
1660경
캔버스에 유채
런던, 내셔널 갤러리

4 윌리엄 호가스
결혼 직후
연작 〈당대의 결혼 풍속〉
중 제 2번
1743-5
캔버스에 유채
런던, 내셔널 갤러리

1

2

3

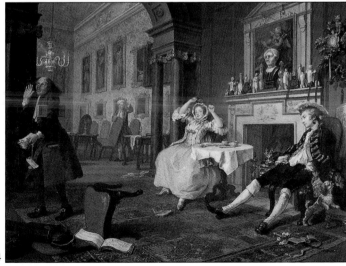

4

5 빌헬름 함머쇼이
바느질하는 여인
1900경
캔버스에 유채
개인 소장

6 앳킨슨 그림쇼
여름
1875
캔버스에 유채
런던, 로이 마일스 화랑

가난

1 장 프랑수아 클레르몽
오두막의 농부들
1780경
캔버스에 유채
개인 소장

1

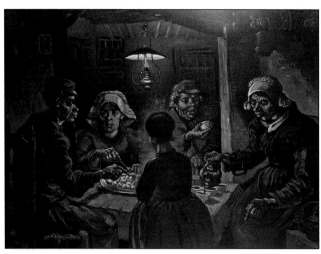

2

2 빈센트 반 고흐
감자를 먹는 사람들
1885
캔버스에 유채
암스테르담, 시립미술관

3 조르주 드 라 투르
벼룩을 잡고 있는 여인
1635경
캔버스에 유채
프랑스, 낭시 미술관

4 렘브란트
목수의 집안 풍경
1640
목판에 유채
파리, 루브르 박물관

3

4

정물

1 코르넬리스 크로이스
정물
1655경
캔버스에 유채
런던, 조니 반 헤이프튼
갤러리

2 장 바티스트 샤르댕
홍어
1728
캔버스에 유채
파리, 루브르 박물관

3 피터 반 로이스트라이텐
바니타스 정물
1660경
캔버스에 유채
개인 소장

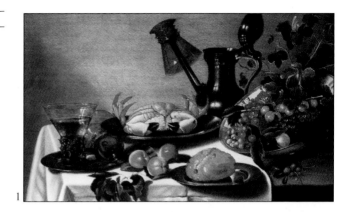

1

2

3

4 장 바티스트 샤르댕
구리 단지
1734경
캔버스에 유채
파리, 루브르 박물관

5 고야
푸줏간의 정물
1800경
캔버스에 유채
파리, 루브르 박물관

4

5

도시

　고대 로마의 화가들은 후원자인 귀족들의 저택을 위해 도시 풍경을 그렸다. 창이 없는 벽에 도시 풍경을 그림으로써 가상의 창밖 풍경 효과를 낸 것이다. 중세의 화가들은 가본 적도 없는 나라나 도시의 풍경을 자신들이 살고 있는 도시의 풍경과 흡사하게 그렸다. 예를 들면 파리의 풍경은 런던, 로마, 하이델부르크 중 어디와도 같을 수 있었다. 따라서 작자 미상의 〈예루살렘〉은 15세기 유럽의 도시 풍경을 알려주는 것일 뿐 당시 예루살렘의 실제 모습과는 거리가 멀다. 〈중국으로 떠나는 마르코 폴로〉는 실제로 베네치아에 가본 적 없이, 다른 사람들의 글이나 이야기에서 보고 들은 내용을 토대로 상상력에 의존해 그려졌다. 때때로 도시와 관련된 모티프에 기초하는 경우도 있었다. 예를 들면 〈런던 탑과 주의 풍경〉은 실제로 이 도시를 본 화가가 상상의 관점에서 그린 그림이다.

　그러나 16세기에 들어 무역과 유럽인들에 의한 타지방 정복이 늘어나면서 화이트의 〈버지니아 포메이오크의 마을〉이나 〈멕시코 시티〉처럼 이국적인 문화를 그린 그림들이 유행하기 시작했다. 이러한 그림들은 문자로는 도저히 전달할 수 없는 미지의 세계를 알려주었기 때문이다. 일본을 비롯한 동방과의 무역이 시작되면서부터는 현지 화가들의 작품에 대한 수요가 늘어나게 된다. 상인들은 일본의 풍경화를 대량으로 수입했고, 이들은 유럽 미술에 큰 영향을 미치게 된다.

　유럽 세계의 팽창은 곧 항구의 규모와 중요성이 단기간에 급성장했다는 것을 의미했다. 〈브리스톨, 대운하〉와 〈리스본 항구〉는 은 무역으로 부를 쌓은 두 도시의 풍경을 보여준다. 런던이나 암스테르담 같은 부유한 도시들은 화가들과 그들의 후원자들에게는 자석과도 같은 매력을 지니고 있었다. 18세기까지 이들 도시의 개성 넘치는 풍경은 수없이 그려졌다. 또한 해외 여행의 증가 역시 도시 풍경화에 대한 수요를 불러왔다. 예를 들면 로마는 그 역사적, 종교적 의미 때문에, 베네치아는 동방의 관문이라는 이국적인 역할 때문에 인기가 높았다. 영국의 귀족들은 앞다투어 이러한 그림들을 수집했고, 이들의 저택은 해외 여행에서 가져온 기념품으로 넘쳐났다. 판니니 같은 화가는 특별히 판테온 같은 기념비적인 건축물을 그리는 데 심혈을 기울이기도 했다.

　호가스의 〈탕아의 편력〉이나 〈당대의 결혼 풍속〉 같은 위대한 연작물들은 대도시 라이프에 스며들어 있는 악을 생생하게 표현해냈다. 〈코벤트 가든의 아침〉 같은 작품은 대부분의 화가들이 외면했던 가난한 이들의 관점을 대변한다. 그러나 수많은 도시 중에서도 가장 큰 비중을 차지했던 도시는 역시 파리였다. 따라서 파리와 파리인들의 생활은 이 책에서도 가장 자주 등장한다. 쇠라는 교외에서 여가를 보내는 파리인들의 모습을, 마네는 파리의 거리 풍경을, 마네, 피사로, 시슬리는 파리의 전경을 화폭에 담았다. 현대 도시의 고립과 익명성은 뭉크, 키르히너, 보초니 같은 화가들에 의해 형상화된다.

작자 미상(고대 로마)
폼페이 근교 보스코레알
레의 저택 외장
기원전 1세기
프레스코
뉴욕, 예술 박물관

마을

1 존 와이트
버지니아 포메이오크의
마을
1585-6
수채
런던, 대영 박물관

2 데이비드 콕스
와이 강변의 건초
1835경
수채
런던, 대영 박물관

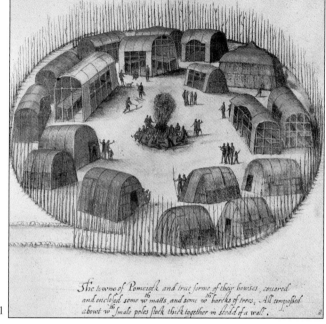

1

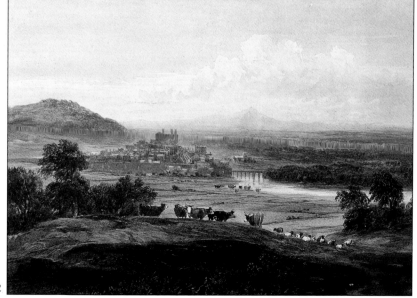

2

3 알브레히트 뒤러
인스브루크 성 안뜰
1494
수채
빈, 알베르티나 미술관

3

4 리처드 팍스 보닝턴
제네바의 몰라르 광장
1807경
수채
런던, 대영 박물관

5 바렌트 가일
교회 옆의 가금 시장
1650경
캔버스에 유채
런던, 조니 반 헤이프튼
갤러리

6 작자 미상(일본)
나가사키의 유럽 상인들
18세기 말
두루마리에 수채
개인 소장

4

6

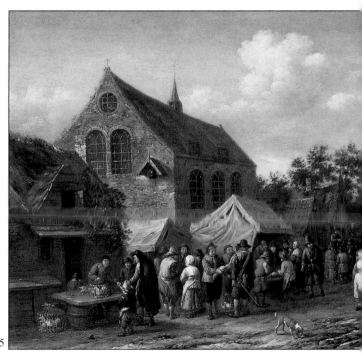

5

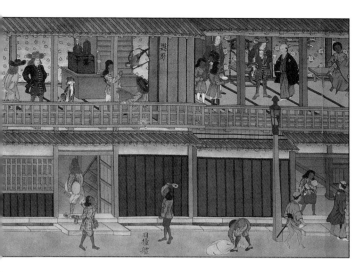

7 길리스 모스타이르트
안트웨르펜 근교 호보켄
의 정경
1583
캔버스에 유채
개인 소장

8 大 안 브뢰겔
동네 장터
1613
캔버스에 유채
개인 소장

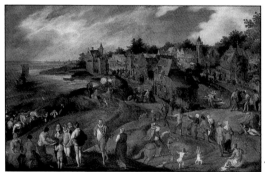

7

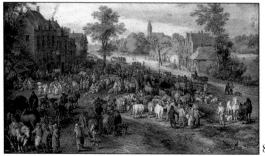

8

고대 도시

1 작자 미상
예루살렘
1435경
수채
런던, 대영 박물관

1

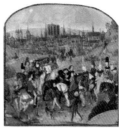

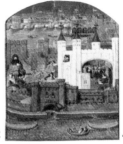

2 작자 미상
중국으로 떠나는 마르코
폴로
1400경
수채
옥스퍼드, 보들리언
도서관

3 작자 미상
파리 외곽의 봉건 귀족들
1390경
수채
파리, 국립 도서관

4 작자 미상(프랑스)
런던 탑과 주위 풍경
1500경
필사본
런던, 대영 도서관

5 장 푸케
파리, 시테 섬
1450경
수채
파리, 국립 도서관

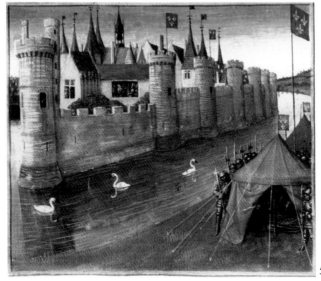

6 작자 미상(일본)
교토
17세기
병풍
개인 소장

7 작자 미상(토사(土佐)화
교토
1800경
수묵 및 금채
런던, 빅토리아 & 앨버트
미술관

8 작자 미상(스페인)
멕시코 시티
17세기
수채
런던, 대영 도서관

9 작자 미상(피렌체)
피렌체
1500경
패널에 템페라
개인 소장

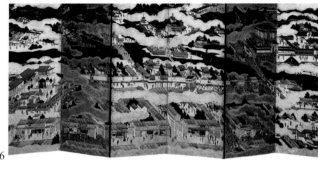

6

7

8

9

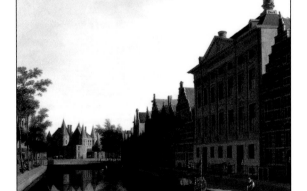

항구

1 작자 미상(영국)
브리스톨, 대운하
1730경
캔버스에 유채
브리스톨, 시티 아트 갤
러리

2 피터 모나미
리스본 항구
1730경
캔버스에 유채
런던, (주) 오스카 & 피터
존슨

3 게리트 베르크헤이데
암스테르담의 운하 풍경
1685
캔버스에 유채
힐버쉼조니 반 헤이프튼

4 하인리히 한센
코펜하겐
1887
캔버스에 유채
개인 소장

5 작자 미상
광둥
1825경
패널에 유채
개인 소장

6 안토니오 졸리
나폴리
1750경
캔버스에 유채
개인 소장

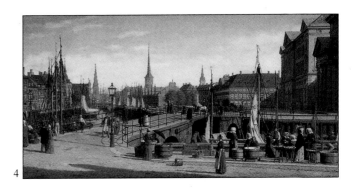

4

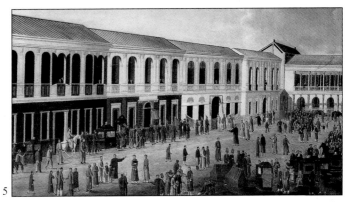

5

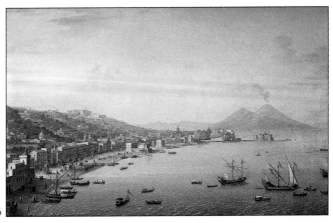

6

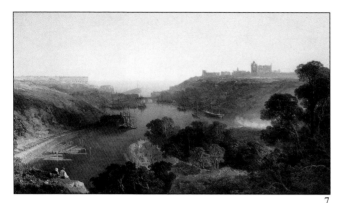

7

7 에드문드 니만 위트비
1850
캔버스에 유채
런던, (주) 오스카 & 피터
존슨

8 새뮤얼 프라우트
어촌 풍경
1806경
수채
런던, 빅토리아 & 앨버트
미술관

9 카미유 피사로
루앙 대교
1896
캔버스에 유채
피츠버그, 카네기 미술관

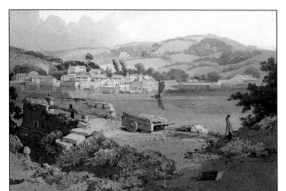

8

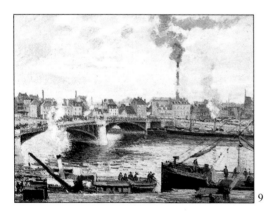

9

런던

1 작자 미상("AS")
초창기 런던의 커피
하우스
1668
수채
런던, 대영 박물관

2 윌리엄 호가스
코벤트 가든의 아침
1736-7
캔버스에 유채
개인 소장

3 안토니오 카날레토
리치몬드 하우스에서 본
런던과 템즈강 풍경
1746
캔버스에 유채
개인 소장

4 월터 그리브스
하역
1860경
캔버스에 유채
런던, 켄싱턴 & 첼시 공
공 도서관

5 카미유 피사로
시든햄의 크리스탈 궁전
1871
캔버스에 유채
아트 인스티튜트 오브 시
카고

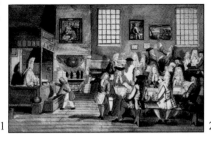

1

2

3

5

4

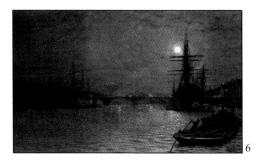

6

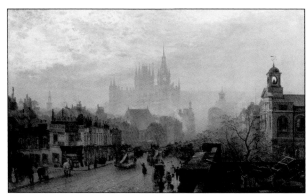

7

6 앳킨슨 그림쇼
런던 다리의 밤 풍경
1884
캔버스에 유채
개인 소장

7 J. 오코너
세인트 판크라스 호텔과
펜튼빌 가
1884
캔버스에 유채
런던 미술관

8 앙드레 드랭
런던 항
1906
캔버스에 유채
런던, 테이트 갤러리

8

베니스

1 비토레 카르파초
대운하 - 십자가 유물의
기적
1495경
패널에 템페라
베네치아, 아카데미아 미
술관

2 안토니오 카날레토
베네치아, 대운하
1760경
캔버스에 유채
개인 소장

3 안토니오 카날레토
카니발(부분)
1756경
캔버스에 유채
영국 더햄, 바너드 성, 보
스 미술관

4 J.M.W. 터너
베네치아에서 바라본 주
데카 섬 풍경
1840
수채
런던, 대영 박물관

1

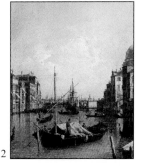

2

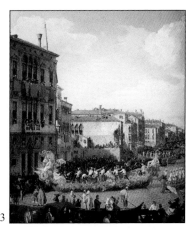

3

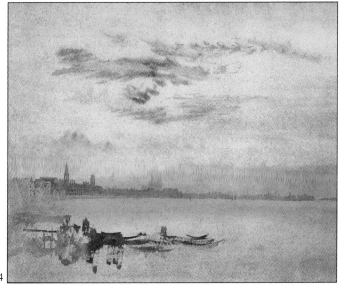

4

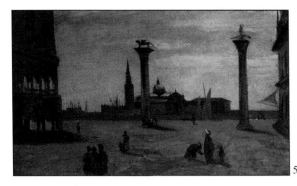

5

5 카미유 코로
베네치아, 광장
1834
캔버스에 유채
파리, 루브르 박물관

6 에두아르 마네
대운하
1875
캔버스에 유채
샌프란시스코, 프로비덴
트 증권사

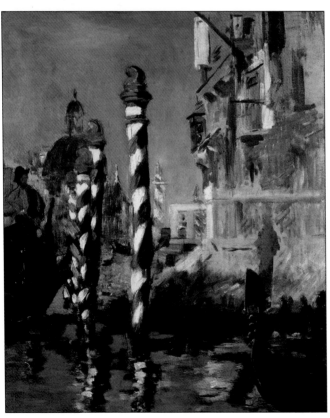

6

로마

1 조반니 파올로 파니니
판테온 내부 정경
1720경
캔버스에 유채
개인 소장

2 베르나르도 벨로토
산탄젤로 성과 산 보잔니
데이 피오렌티니 성당
1745경
캔버스에 유채
개인 소장

3 카미유 코로
산탄젤로 성
1843
캔버스에 유채
프랑스, 릴 미술관

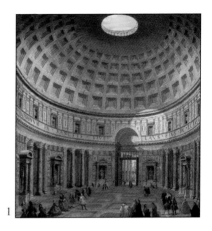

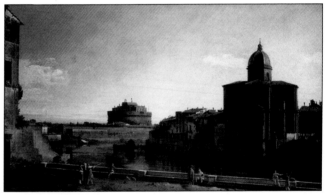

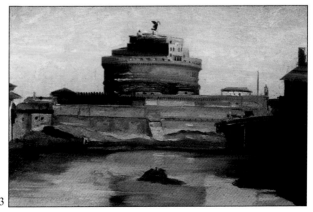

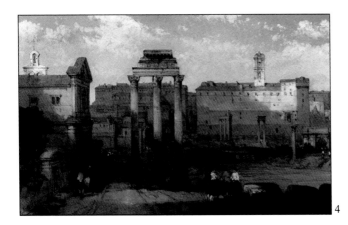

4

4 데이비드 로버츠
로마의 포룸
1859
캔버스에 유채
런던, 길드홀 미술관

5 안토니오 카날레토
콜로세움과 콘스탄티누
스 개선문
1720경
캔버스에 유채
개인 소장

6 움베르토 보초니
포르타 로마나의 공방들
1908경
캔버스에 유채
밀라노, 이탈리아 상업
은행

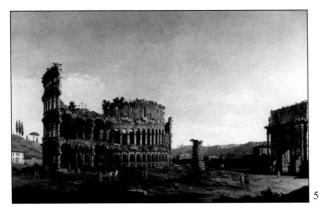

5

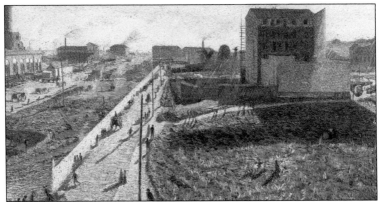

6

1 장 베로
보드빌 극장 밖
1890경
캔버스에 유채
파리, 카르나발레 미술관

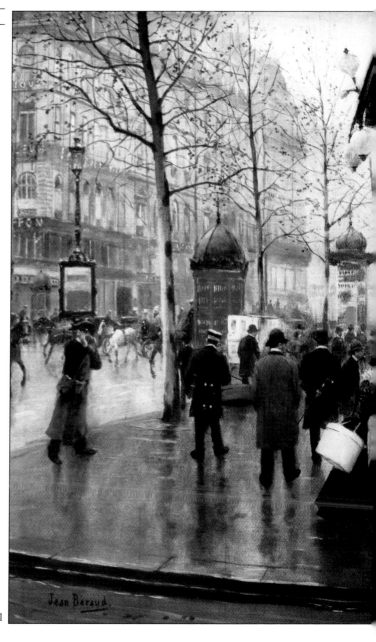

1

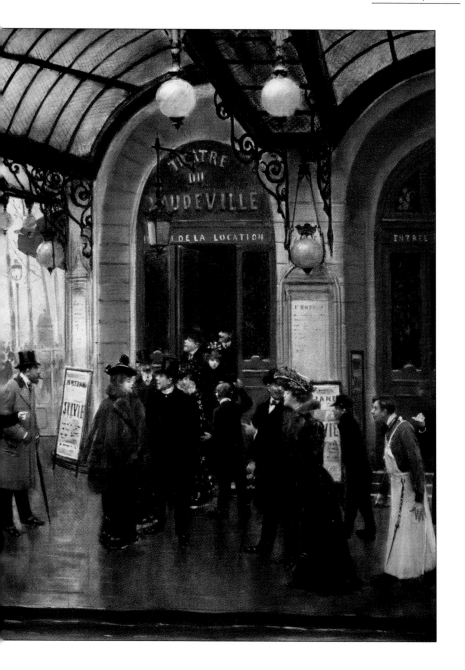

2 장 베로
샹젤리제의 과자점
1889
캔버스에 유채
파리, 카르나발레 미술관

3 클로드 모네
생 라자레 역
1877
캔버스에 유채
파리, 오르세 미술관

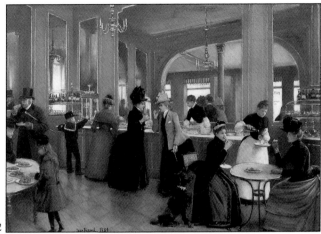

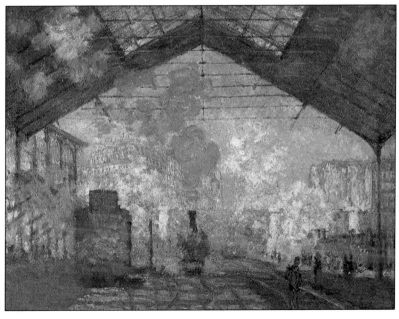

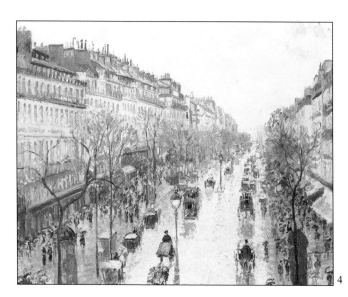

4 카미유 피사로
몽마르트르 대로
1893
캔버스에 유채
개인 소장

5 클로드 모네
카푸친 대로
1873
캔버스에 유채
모스크바, 푸쉬킨 미술관

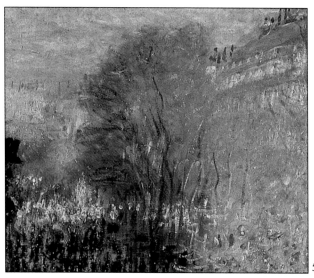

풍경

이 책의 앞선 장들에서 우리는 "일"이나 "여가"를 묘사한 장르화에서도 풍경을 찾아볼 수 있다는 사실을 알았다. 그러나 고대 이집트 미술에서 물과 나무는 언제나 엄격하게 양식화되어 있었다. 자연의 아름다움과 자연이 주는 환희를 자유롭게 찬미하게 된 것은 그리스와 로마의 전원시에서였다. 이러한 새로운 감성에 대한 대응으로 로마의 화가들은 부유한 후원자들의 저택을 장식하기 위한 트롱프뢰유 벽화를 그렸다.

이후 풍경은 다시 그림의 배경으로 밀리게 되지만, 중세 프랑스와 플랑드르, 영국에서는 여전히 중요한 소재였다. 레오나르도나 뒤러 같은 화가들이 정교한 풍경 스케치로 스케치북을 채우긴 했어도, 이들은 하나같이 다른 주제를 다룬 그림의 배경으로 쓰기 위함이었다.

알트도르퍼는 풍경 자체를 주제로 그린 최초의 유럽 화가이다. 16세기 플랑드르 화가들 역시 점차 풍경화에 관심을 가지게 되고, 숲, 폭포, 산 등을 다소 과장하여 그린 풍경화가 유행하였다. 17세기가 되어서야 루벤스나 호베마 같은 네덜란드 화가들에 의해 비로소 좀더 자연스러운 풍경화가 발전한다. 같은 시기 로마에서는 정교하고도 이상적인 고전 풍경화를 그린 클로드와 푸생이 큰 인기를 끌었다.

18세기 영국에서는 두 가지 전통이 빠르게 자리를 잡아갔다. 윌슨과 같은 화가들이 클로드의 화풍을 따라 다양한 주제에 응용하는 동안, 질팽, 코젠스, 갱스부르 같은 화가들은 "그림같은(pituresque)" 풍경화를 선보이게 된다. 거틴, 코트먼, 터너의 작품에서 확인할 수 있듯, 수채는 당시 영국에서 인기있는 기법이었다. 그러나 터너는 초기의 픽처레스크 화풍에서 벗어나 보다 상징적이고 낭만적인 분위기의 폭풍우, 눈보라, 폭포 등을 그리게 되고, 말년에 이르러서는 이마저도 단지 시야를 흐리는 듯한 빛의 효과로 가득한 소용돌이만이 존재하게 된다.

터너와 동시대를 살았던 프리드리히는 풍경화에 새로운 테마를 소개했다. 바로 해돋이와 해넘이, 그리고 달빛이다. 프리드리히의 풍경은 하나같이 일정한 빛 아래에서 영적이고도 철학적인 분위기를 자아낸다. 일출, 눈, 안개, 달빛, 폐허 등으로 가득한 그의 그림은 유럽 미술에 신비로운 요소들을 추가하게 된다. 이러한 관조적인 관점은 중국과 일본 미술에서도 나타나는데, 특히 히로시게나 텟산의 작품에 등장하는 불교적 전통이 짙게 밴 시적인 풍경들은 지금까지의 풍경화와는 완전히 다른 그 무엇이었다.

콘스테이블의 기법은 매우 느린 속도로 발전했기 때문에, 말년에 이르러서야 겨우 인정받을 수 있었다. 〈The Hay Wain〉이 파리에 처음 전시되었을 때, 들라크루아는 이 작품을 보고 크게 감명을 받아 자신의 기법을 바꾸게 된다. 시적이고 문학적인 요소를 배제하려는 컨스터블의 시도는 코로 같은 19세기 프랑스 화가들에게, 또한 그의 사실주의는 쿠르베에게도 간접적인 영향을 미쳤다. 그러나 풍경화를 지금처럼

알브레히트 알트도르퍼
교회가 있는 풍경
1511경
잉크 및 수채
빈, 알베르티나 미술관

대중적으로 인기있는 장르로 올려놓은 것은 인상주의였다. 모네는 짚더미, 포플러 나무, 수련 등 자신이 본 것을 그대로 그리는 점에 있어서 콘스테이블이나 터너, 보닝턴 같은 선배 화가들보다 훨씬 더 소재에 충실했다. 자연이 숨기고 있는 질서를 꿰뚫어 보려는 세잔의 야망은 그로 하여금 같은 작품에 몇 번이고 다시 매달리게 했으며, 고흐는 한눈에 들어온 장면을 풍부한 감정과 표현력으로 표출하였다. 미래의 미술은 색채의 미술이 될 것이라는 고흐의 신념은 후배 화가들에게 큰 영향을 미쳐, 고갱은 유럽을 떠나 남태평양의 이국적이고 풍부한 풍경을 찾아가게 된다.

빛과 어둠

1 카스파르 다비드 프리드리히
부활절 아침
1815경
캔버스에 유채
개인 소장

2 앳킨슨 그림쇼
소나기가 그친 뒤
1880경
캔버스에 유채
런던, 크리스토퍼 우드
갤러리

3 우토가와 히로시게
달빛 아래 교토의 다리
1855경
목판화
런던, 빅토리아 & 앨버트
미술관

1

2

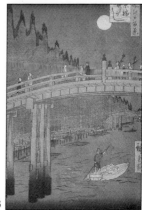

3

4 클로드 모네
일출
1872
캔버스에 유채
파리, 마르모땅 미술관

5 구스타프 쿠르베
광활
1870경
캔버스에 유채
런던, 빅토리아 & 앨버트
미술관

6 조지프 라이트
달빛 아래 크롬포드
방앗간
1783경
캔버스에 유채
개인 소장

7 필립 드 루테르부르
밤의 콜브룩데일 전경
1801
캔버스에 유채
런던, 사이언스 미술관

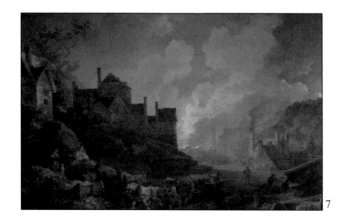

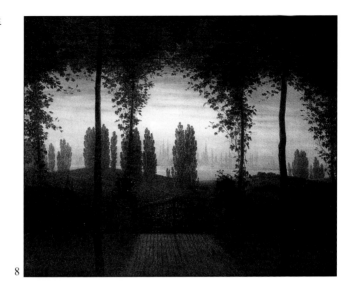

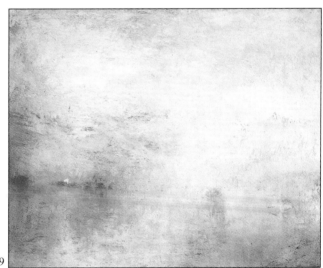

8 카스파르 다비드 프리드리히
요한 브레머의 회상
1817경
캔버스에 유채
베를린, 샬로텐베르크
성(城)

9 J.M.W. 터너
호수 위의 일몰
1840-5
캔버스에 유채
런던, 테이트 갤러리

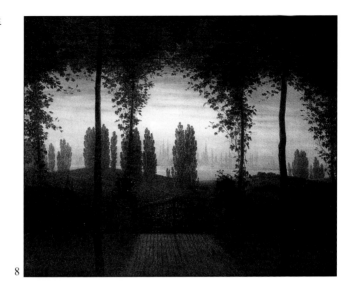

8

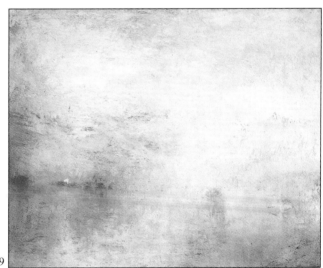

9

1 클로드 로랑
팔란테움에 도착한 아에
네아스
1675
캔버스에 유채
영국 앵글시, 내셔널 트
러스트

2 니콜라 푸생
오르페우스와 에우리
디케
1650경
캔버스에 유채
파리, 루브르 박물관

2

그림 같은 풍경

1 존 셀 코트먼
강과 소떼가 있는 풍경
1803경
수채
런던, 빅토리아 & 앨버트
미술관

2 존 콘스테이블
스토어 계곡 - 나무와 물
1836-7
잉크 워시
런던, 빅토리아 & 앨버트
미술관

1

2

3 윌리엄 질핀
와이 골짜기 풍경
1770경
펜과 잉크 워시
런던, 빅토리아 & 앨버트
미술관

4 토머스 갱스부르
소떼가 있는 풍경
1785경
캔버스에 유채
개인 소장, 현재 영국 요
크 시티 아트 갤러리에
임대

경작

1 작자 미상(영국)
글루체스터서 딕스턴의
추수
1780경
캔버스에 유채
영국, 챌튼햄 아트 갤러
리 미술관

2 작자 미상(영국)
점판암 채석장
1780경
캔버스에 유채
서리 주 블레칭리, 사이
더 하우스 화랑

1

2

3 조지 로버트 루이스
추수 풍경
1815
캔버스에 유채
런던, 테이트 갤러리

3

자연 풍광

1 빈센트 반 고흐
르 크로, 복숭아꽃이 피
는 계절
1889
캔버스에 유채
런던, 코톨드 미술관

2 구스타프 쿠르베
베르킨게토릭스의
참나무
1860경
캔버스에 유채
필라델피아, 펜실베이니
아 학예원

3

4

3 알브레히트 뒤러
뗏장
1502
수채
빈, 알베르티나 미술관

4 리처드 버쳇
와이트 섬의 옥수수밭
1850경
캔버스에 유채
런던, 빅토리아 & 앨버트
미술관

5 카미유 코로
에브레이 마을
1840경
캔버스에 유채
파리, 루브르 박물관

6 알브레히트 알트도르퍼
인도교가 있는 풍경
1520경
종이에 유채
런던, 내셔널 갤러리

7 폴 세잔
마르세이유 만의 풍경
1883-5
캔버스에 유채
파리, 루브르 박물관

8 리차드 윌슨
Cader Idris
1774경
캔버스에 유채

5

6

7

8

9

9 메인데르트 호베마
가로수
1689
캔버스에 유채
런던, 내셔널 갤러리

10 존 콘스테이블
건초 마차
1821
캔버스에 유채
런던, 내셔널 갤러리

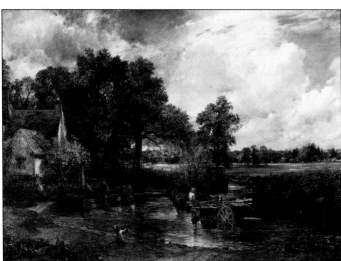

10

환상

1 베노초 고촐리
동방박사의 여정
1459
프레스코
피렌체, 메디치 리카르
디 궁

**2 브런즈윅의 모노그램
화가**
이사악을 제물로 바치는
아브라함
1550년대
캔버스에 유채
파리, 루브르 박물관

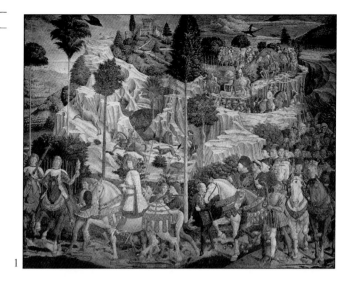

1

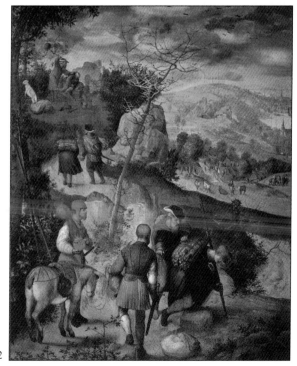

2

3

4

3 폴 브릴
환상적인 풍경
1600경
유리에 유채
런던, 조니 반 헤이프튼
갤러리

4 앙리 루소
땅꾼
1907
캔버스에 유채
파리, 오르세 미술관

5 루카스 반 가셀
이집트로의 피난
1550경
캔버스에 유채
런던, 조니 반 헤이프튼
갤러리

6 조반니 벨리니
광야의 비탄
1459경
패널에 템페라
런던, 내셔널 갤러리

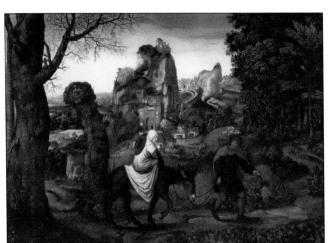

5

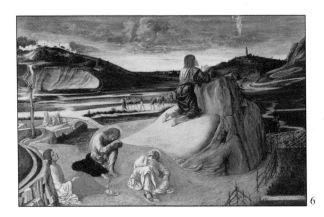

6

이국적인 풍광

1 모리 슈신 테산
사슴과 단풍나무
1810경
목판화
런던, 대영 박물관

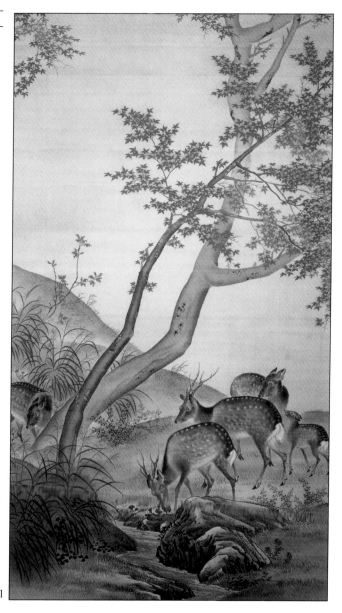

1

2 안도 히로시게
만개한 등나무
1857경
목판화
런던, 대영 박물관

3 작자 미상(인도 캉그라)
과수원을 거니는 라다와
크리쉬나
1820-25
수채
런던, 빅토리아 & 앨버트
미술관

4 안도 히로시게
테코이나 신사의 단풍
1857
목판화
런던, 대영 박물관

5 휴버트 세틀러
언덕진 팔레스티나 풍경
1846
캔버스에 유채
개인 소장

6 에드워드 리어
나일 강의 필라이 섬
1850
수채
개인 소장

5

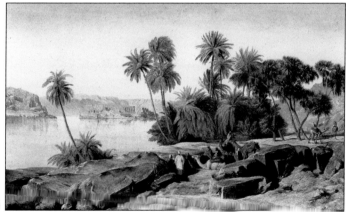

6

1 잭슨 폴락
서부로
1934-8
패널에 유채
워싱턴 DC, 스미소니언
박물관

2 토머스 모런
옐로우스톤 강변의 그랜
드 캐니언
1872
캔버스에 유채
워싱턴 DC, 미국 내무부
청사

3 토머스 콜
모히칸 족의 최후
1830경
캔버스에 유채
뉴욕 주 역사 학회

4 찰스 위마
습격당하는 이주 마차
1856
캔버스에 유채
미시간 대학교 미술관

물

1 윌리엄 터너
처웰의 수련
1850경
수채
런던, 영국 수채화 협회

2 샤를 프랑수아 도비니
옵테로즈의 바위
1853
캔버스에 유채
프랑스, 루앙 미술관

3 알브레히트 뒤러
호숫가의 집
1495-7
수채
런던, 대영 박물관

4 카미유 피사로
에라니의 홍수
1893
캔버스에 유채
개인 소장

1

2

3

4

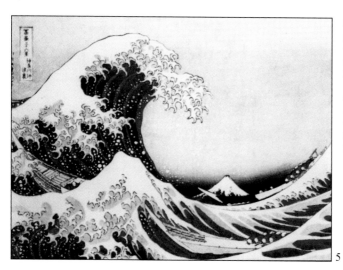

5 가츠시카 호쿠사이
가나가와의 해일
1834–5
목판화
개인 소장

6 폴 고갱
폴두의 해변
1889
캔버스에 유채
개인 소장

5

6

7

8

9

10

10 앨프리드 시슬리
생 마메스 산
1890
캔버스에 유채
개인 소장

11 가츠시카 호쿠사이
요슈이오의 폭포
1830경
목판화
런던, 하라리 컬렉션

12 존 셀 코트먼
처크 수로
1803-4경
수채
런던, 빅토리아 & 앨버트
미술관

11

12

폭풍우

1 페테르 파울 루벤스
필레몬과 바우키스
1620년대
패널에 유채
빈, 미술사 박물관

2 가쿠테이
템포 산의 소나기
1834
목판화
런던, 대영 박물관

3 존 로버트 코즌스
볼차노와 트렌트 사이의
성채
1783경
수채
런던, 빅토리아 & 앨버트
미술관

4 J.M.W. 터너
타라 산에서 눈보라를 만
난 여행객들
1829
수채
런던, 대영 박물관

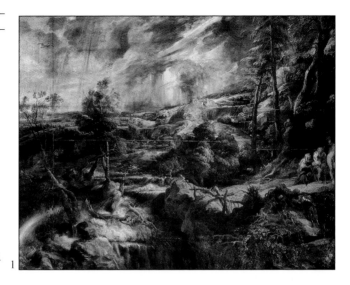
1

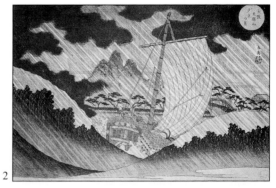
2

3

4

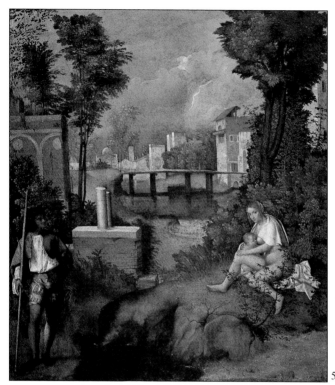

5 조르조네
폭풍우
1503
캔버스에 유채
베네치아, 아카데미아 미
술관

6 J.M.W. 터너
알프스를 넘는 한니발
1812
캔버스에 유채
런던, 테이트 갤러리

5

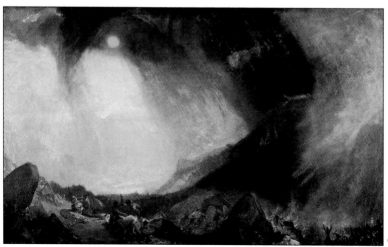

6

정원

1 이폴리트 프티장
눈 덮인 과수원
1890경
캔버스에 유채
개인 소장

2 클로드 모네
지베르니의 봄
1905경
캔버스에 유채
개인 소장

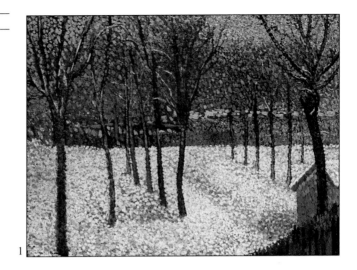

1

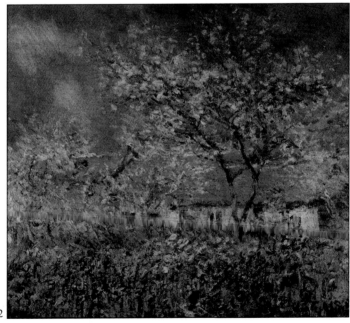

2

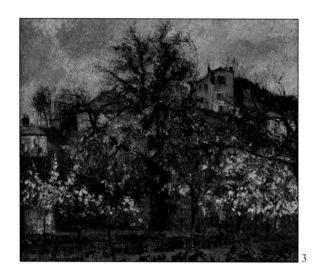

3

3 카미유 피사로
나무에 꽃이 만개한
부엌 뜰
1872경
캔버스에 유채
파리, 오르세 미술관

4 존 콘스테이블
골딩 콘스테이블의 화훼
정원
1815
캔버스에 유채
영국 서폭, 입스위치 미
술관

5 앨버트 굿윈
기분 좋은 곳
1875
수채
런던, 빅토리아 & 앨버트
미술관

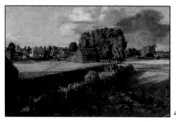

4

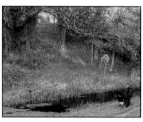

5

6 오스카 베르그만
스웨덴 고틀란드의 풍경
1910경
과슈
개인 소장

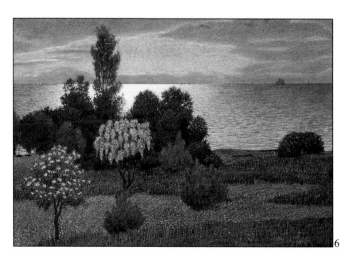

6

7 피에르 오귀스트 르누아르
온실
1900경
캔버스에 유채
개인 소장

8 조지 던롭 레슬리
오후 5시
1890경
캔버스에 유채
뉴욕, 포브스 지(誌)
컬렉션

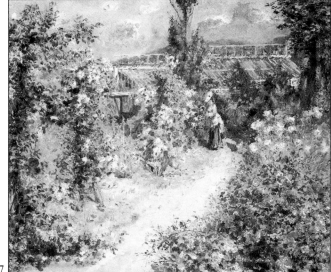

7

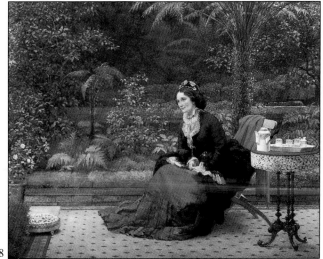

8

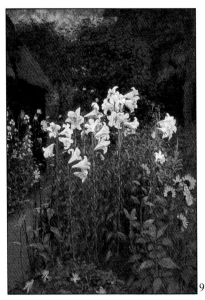

9

10

9 월터 크레인
정원의 흰 백합
1908
캔버스에 유채
개인 소장

10 클로드 모네
베퇴이유의 정원
1881
캔버스에 유채
개인 소장

11 클로드 모네
생 앙드레세의 테라스
1867
캔버스에 유채
뉴욕, 메트로폴리탄
미술관

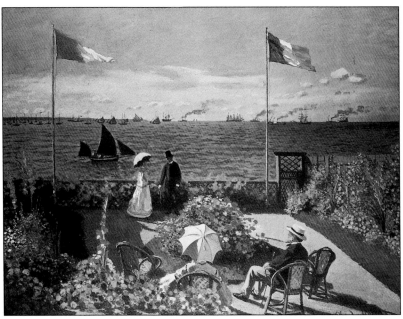

11

12 에드워드 캘버트
원시의 도시
1822
수채
개인 소장

13 작자 미상(무굴 제국)
정원의 루스탐
1565경
수채
런던, 빅토리아 & 앨버트
미술관

14 휴고 반 데르 후스
인류의 타락
1470경
패널에 유채
빈, 미술사 박물관

15 구나카티 라기니
두 개의 화분을 돌보고
있는 여인
1680경
수채
런던, 빅토리아 & 앨버트
미술관

16 작자 미상(고대 로마)
폼페이 보스코레알레 저
택의 장식화
기원전 20경
프레스코
뉴욕, 메트로폴리탄
미술관

12

13

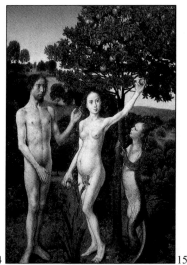

14

15

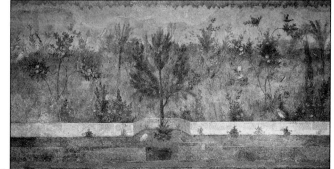

16

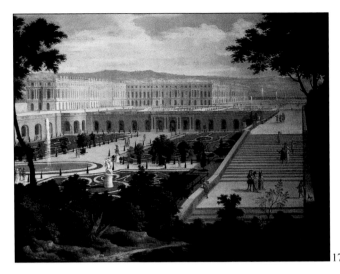

17

18

19

17 피에르·드니 마르탱
베르사이유의 오렌지
온실
1720년대
캔버스에 유채
베르사이유 궁전

18 작자 미상(플랑드르)
테니스 코트가 있는 정원,
그리고 다윗과 밧세바가
있는 풍경
16세기 중반
패널에 유채
런던, MCC

19 야콥 그림머
봄
1650경
패널에 유채
프랑스, 릴 미술관

20 윌리엄 하벨
리우데자네이루의 정원
1827
수채
런던, 빅토리아 & 앨버트
미술관

20

꽃

1 오딜롱 르동
푸른 꽃이 담긴 꽃병
1905-8경
파스텔
개인 소장

2 오가타 고린
붓꽃
1700경
병풍에 수채
도쿄, 네즈 미술관

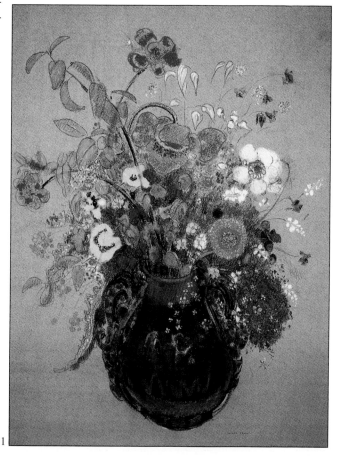

1

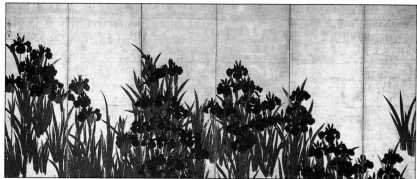

2

3 크리스토퍼 우드
항아리에 꽂아놓은 꽃
1925경
캔버스에 유채
개인 소장

4 나카무라 호추
계절의 꽃
일본식 휘장에 수묵 채색
및 금채
1800경
런던, 대영 박물관

5 작자 미상(미국)
꽃과 과일
19세기 중반
캔버스에 유채
워싱턴 DC, 내셔널 갤러
리 오브 아트

6 얀 반 오스
항아리에 담아놓은 꽃과
과일, 대리석 주춧돌 위
의 새둥지
1780경
캔버스에 유채
개인 소장

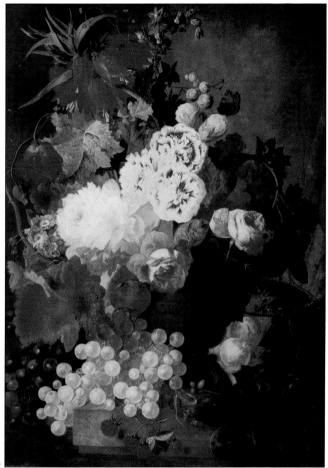

6

7

9

7 고바야시 고케이
양귀비꽃
1920경
휘장
도쿄, 국립 박물관

8 작자 미상(일본)
국화
19세기 초
취장
더블린, 체스터 비티 컬렉션

9 장 바티스트 모노이에
꽃, 원숭이, 앵무새
17세기 말
캔버스에 유채
런던, 앨런 제이콥스 갤러리

10 구스타프 클림트
나무 아래 핀 장미
1905경
캔버스에 유채
파리, 오르세 미술관

10

신앙

근대 이전, 대부분의 사회에서 예술과 종교는 뗄래야 뗄 수 없는 관계였다. 고대인들은 자신들이 숭배하는 토템을 기리기 위해 돌이나 나무에 새기거나 장식하였다. 그러나 침략자들의 야만과 뒤를 이은 선교사들의 열성으로 이들은 대부분 파괴되었고, 그 형태나 의의가 손상되지 않은 채 남아있는 것들은 그 신비성 때문에 그 뜻을 이해할 방법이 없다. 심지어 문자로 남겨진 기록조차 대부분 해독이 불가능하다. 아메리카와 남태평양의 원주민 예술, 고대 이집트, 그리스, 로마의 예술이 좋은 예이다. 유물은 남아있지만, 그것들이 무엇을 의미하는지 풀어낼 도리가 없는 것이다.

우리는 또 서로 다른 사회의 문화적 차이도 유념해야만 한다. 대부분의 정복 전쟁은 종교의 이동 및 융화를 의미했다. 대체로 패자들은 승자의 신과 종교를 받아들여야만 했으며, 때로는 이를 응용하여 원래와는 다른 의미를 가진 새로운 종교가 탄생하기도 했다. 고대 그리스와 로마 신들의 기원을 추적하면 고대 중동으로까지 거슬러 올라가는 경우도 있다. 훗날 르네상스 시대에 이러한 신들은 기독교의 형상으로 묘사되지는 않았지만, 적어도 기독교 신앙과 합치하는 모습으로 그려지게 된다. 그리하여 아담과 아폴로, 하와와 비너스는 자주 동일시되어 쓰였고, 마르스와 비너스 역시 동시대의 인사들을 빗대어 그려졌다.

그러나 종교라고 해서 모두 예술과 깊은 관계를 가졌던 건 아니다. 예를 들면 유대교는 율법이나 경전을 그 이외 어떤 형태로도 표현하는 것을 금지하고 있다. 유대교의 경전이기도 한 구약 성서에 관심을 가진 것은 기독교 세계의 화가들이었다. 천국과 지옥, 유대인들의 타락, 영웅과 예언자들의 인생 등에서 나타나는 흥미진진한 이야깃거리들이 결국은 신약 성서와 예수의 삶과도 직결되기 때문이었다.

종교적인 의미가 복장이나 풍경, 심지어 나체를 생생하게 묘사하고자 하는 화가의 의도에 따라 퇴색되거나, 부수적인 위치로 밀려나는 경우도 적지 않았다. 또한 종교의 성향에 따라 예언자들이나 성인들 역시 그 표현에 큰 차이가 나기도 한다. 단적인 예로 예수 그리스도는 완벽한 외모의 그리스 영웅의 모습에서 고통받는 인간 영혼을 대변하는 상처입은 랍비로 변화하였고, 십자가 위의 죽음이나 저승에서 보낸 사흘, 부활 등도 다른 감정(사랑, 열정, 죄책감, 절망, 용서, 희망 등)을 불러일으키기 위한 촉매로 쓰였다. 또한 대부분의 작품에서는 선택받은 계층의 신학과 평범한 일반 신자들의 신앙이 확연히 구분되었다.

불교와 유교, 힌두교는 기원전 5세기에 일어나 미술에 광범위한 영향을 미쳤다. 크리슈나, 시바, 파르바티 같은 힌두교의 신들이나 그에 준하는 신적 존재들의 설화는 인도 남부에서 스리랑카, 네팔, 미얀마, 중국, 일본을 거쳐 유럽까지 오게 된다. 전통적으로 불교 미술가들은 부처의 생애, 즉 부유한 왕족이었던 출신 배경, 자선 행위, 단식과 수행, 열반에 초점을 맞춘다. 이러한 전통은 부처의 깨달음을 체현하여 중생을 구제하려는 보살들에게까지 연장된다. 복종과 순명을 강조하는 이슬람은 유대교처럼 종교 예술을 제

오딜롱 르동
붓다
1905경
카드에 파스텔
파리, 오르세 미술관

한하고 있지만 때때로 선지자 마호메트의 일생이나 승천 등을 예술로 표현하기도 하였다. 그러나 대부분의 경우에는 순례와 이슬람 예배를 다룬 작품이 월등히 많다.

컬트와 비밀들

1 작자 미상(볼리비아)
악마의 춤 가면
20세기
목재와 전구에 채색
런던, 호니먼 미술관

2 작자 미상(아즈텍)
퀘잘코아틀 신 또는 토나
나우 신
1500경
목재에 터키석 모자이크,
진주 조개(눈)
런던, 대영 박물관

3 작자 미상(로대 로마)
폼페이, 비밀의 방
79
프레스코
나폴리, 국립 카포디멘테
미술관

**4 작자 미상(캐나다 원주
민 콰키우틀 족)**
계시의 가면
1850-60
목재에 염료
런던, 대영 박물관

**5 작자 미상(아프리카 로
디지아)**
아르테미스 조각 목걸이
(부분)
기원전 650경
금
런던, 대영 박물관

1

2

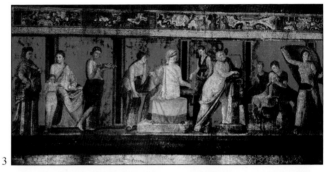

3

4

5

6

6 작자 미상(이집트)
오시리스 신
가슴 장식
제 18왕조(기원전 1400
경)
카이로, 이집트 국립 박
물관

7 작자 미상(타히티)
아(A'a) 신(타히티 루루
투 섬의 전통 신)
19세기
목재
런던, 대영 박물관

8 작자 미상(이집트)
호루스에 의해 오시리스
에게 인도되는 아니
제 19왕조(기원전 1250
경)
파피루스에 채색
런던, 대영 박물관

9 작자 미상(미국 원주민)
톨리나 신(금))
500~1500
금
콜롬비아 보고타, 금세공
박물관

7

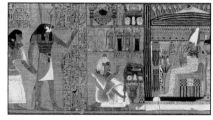

8

9

그리스 로마 신화

1 잔바티스타 티에폴로
비너스에게 큐피드를 맡
기는 크로노스
1768경
캔버스에 유채
개인 소장

2 라파엘로
파르나수스
1510
프레스코
바티칸 미술관

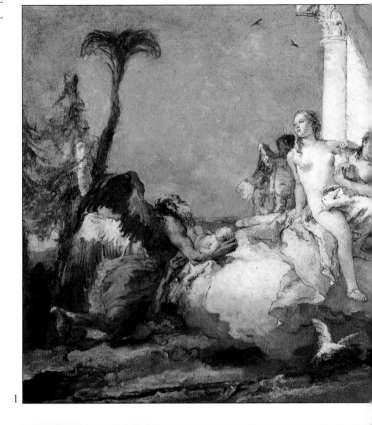

1

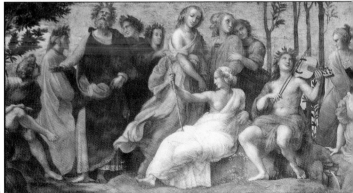

2

3

3 오딜롱 르동
키클롭스
1898–1910경
카드에 유채
네덜란드 오테를로, 크뢸
러-뮐러 미술관

4 니콜라 푸생

아기 주퍼터의 식사
1640경
캔버스에 유채
위싱턴 DC, 내셔널 갤러
리 오브 아트

5 작자 미상(영국)

제우스, 아레스, 아프로
디테, 헤파이스토스, 에
로스, 세 카리테스
1450경
채색 필사
옥스퍼드, 보들레이언 미
술관

6 작자 미상(고대 그리스)

포세이돈 혹은 제우스(부
분)
기원전 460~450
청동
아테네, 국립 박물관

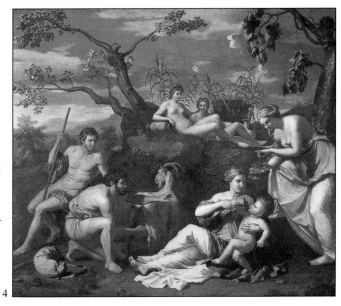

4

5

6

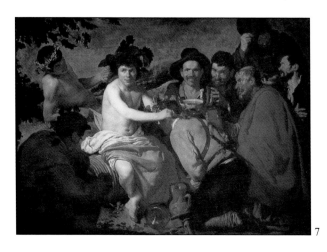

7 벨라스케스
바쿠스의 승리
1628-9
캔버스에 유채
마드리드, 프라도 미술관

8 산드로 보티첼리
마르스와 비너스
1483경
패널에 템페라
런던, 내셔널 갤러리

9 산드로 보티첼리
비너스의 탄생
1483경
패널에 템페라
피렌체, 우피치 미술관

7

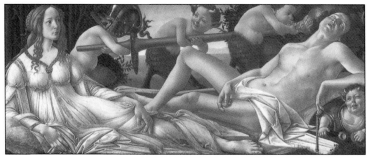

8

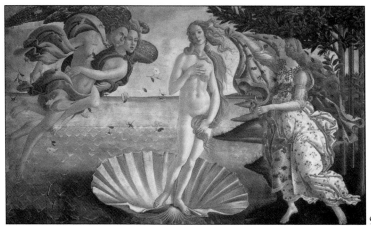

9

10 에블린 드 모건
연인을 기다리고 있는
헤로
1885
카드보드에 과슈
런던, 로이 마일스 화랑

11 아나토니오 폴라유올로
아폴로와 다프네
1475경
패널에 템페라
런던, 내셔널 갤러리

12 피에로 디 코시모
사티로스와 님프
1500경
패널에 템페라
런던, 내셔널 갤러리

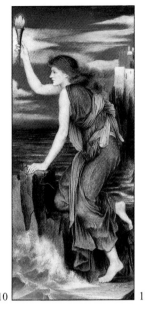

10

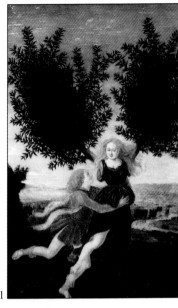

11

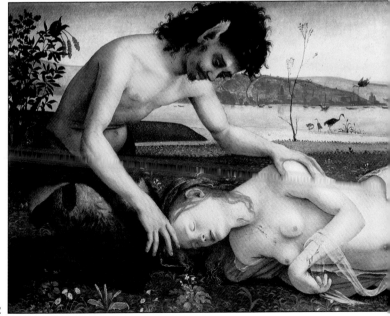

12

13

14

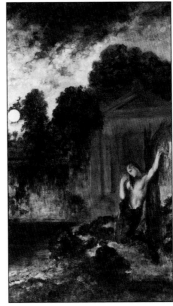

15

13 작자 미상(고대 로마)
바다의 님프와 신들의
향연(영국 서폭 밀든홀에
서 발견)
4세기
은
런던, 대영 박물관

14 작자 미상(고대 그리스)
키클롭스의 눈을 멀게 하
기 위한 계책을 세우는 오
디세우스 일행
기원전 425경
적색상 도기(꽃병)
런던, 대영 박물관

15 구스타프 모로
에우리디케의 무덤가의
오르페우스
1891경
캔버스에 유채
파리, 구스타프 모로 미
술관

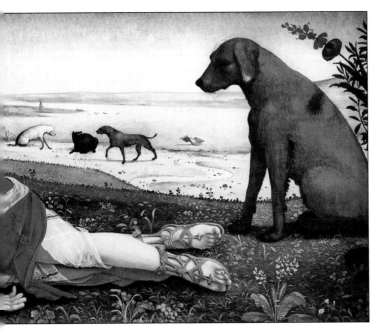

구약 성서

1 윌리엄 블레이크
기쁜 날(또는 앨비언의 춤)
1794경
수채
런던, 대영 박물관

2 작자 미상(프랑스)
천지 창조 및 아담에게 하와를 내리신 하느님 (무티에-그랑발 성서)
834–843
수채
파리, 국립 도서관

3 미켈란젤로
낙원에서의 추방
1509–10
프레스코
바티칸, 시스티나 예배당

4 작자 미상(프랑스)
아담과 하와 이야기
9세기
채색 필사
런던, 대영 도서관

5 작자 미상(독일)
노아의 방주(뉘른베르크 성서)
1483
목판화
런던, 대영 박물관

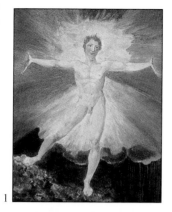

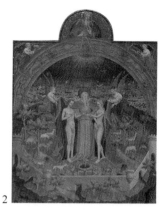

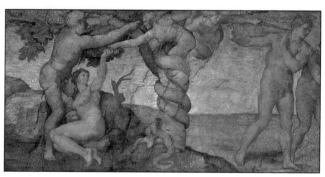

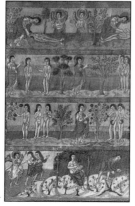

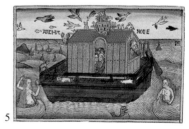

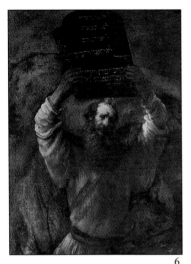

6

7

6 렘브란트
십계명 판을 손에 든 모세
1659경
캔버스에 유채
베를린, 국립 미술관

7 작자 미상(프랑스)
이새의 계통수(다윗의 아
버지인 이새부터 예수까
지의 혈통을 표시)
잉게부르그 시편 채식필
사본 부분
1210경, 수채
프랑스 상티이, 콩데 미
술관

8 니콜라 푸생
금송아지 경배
1635-7
캔버스에 유채
런던, 내셔널 갤러리

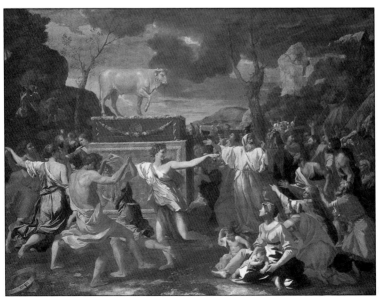

8

9 알브레히트 뒤러
롯과 그 딸들
1498경
패널에 유채
워싱턴 DC, 크리스 컬렉션

9

10

10 자코포 폰토르모
이집트의 요셉
1515-16
패널에 유채
런던, 내셔널 갤러리

11 쟝 푸케
여리고 함락
1475경
수채
파리, 국립 도서관

11

12 T. 플랫먼
골리앗의 머리를 쥔 다윗
1667
수채
런던, 빅토리아 & 앨버트
미술관

13 작자 미상(영국)
하프를 타는 다윗 왕
1060 경
수채
런던, 대영 도서관

14 페테르 파울 루벤스
삼손과 들릴라
1610-13
캔버스에 유채
런던, 내셔널 갤러리

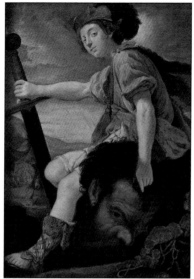

12

13

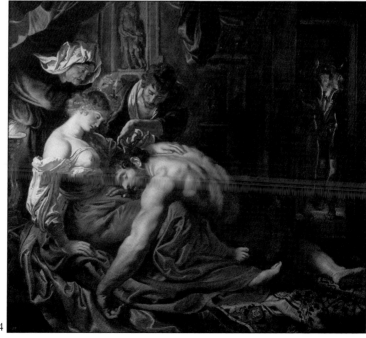

14

15

15 아폴로니오 디 조반니
의 공방
시바 여왕의 행렬
1450년대
패널에 템페라
개인 소장

16 작자 미상(프랑스)
광야의 유대인들
15세기
수채
파리, 국립 도서관

17 조르조네
홀로페르네스의 머리를
벤 유딧
1505경
패널에 유채
상트페테르부르크, 에르
미타슈 미술관

18 렘브란트
요셉의 자녀를 축복하는
야곱
1656
캔버스에 유채
독일, 카셀 미술관

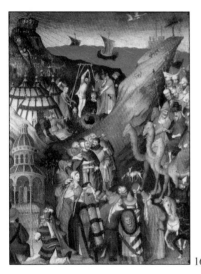

16

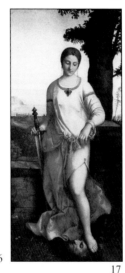

17

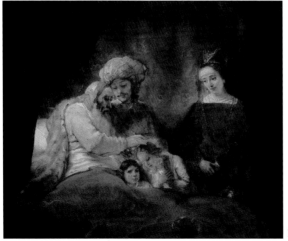

18

신약 성서

1 부시코 일일 기도서의 장인
엘리사벳을 방문한 마리아
1396-1421
수채 및 금채
파리, 자끄마르 앙드레 미술관

2 알브레히트 뒤러
동방박사의 경배
1504
패널에 유채
피렌체, 우피치 미술관

3 피에로 델라 프란체스카
그리스도의 세례
1448-50
패널에 템페라
런던, 내셔널 갤러리

4 작자 미상(이탈리아)
악령 들린 이를 고치시는 그리스도
10세기
상아 부조
독일 다름슈타트, 헤센 주립 미술관

5 다치오
소경을 고치시는 그리스도
1310경
패널에 템페라
런던, 내셔널 갤러리

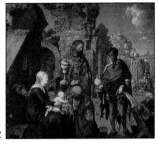

2

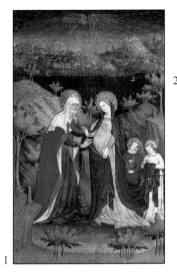

1

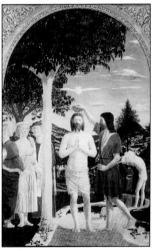

3

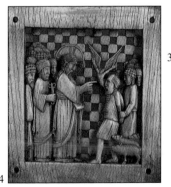

4

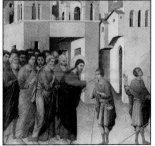

5

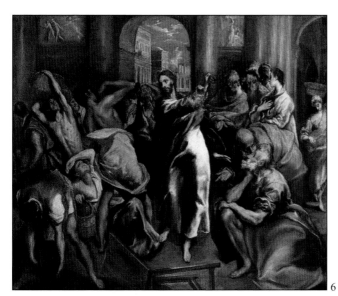

6 엘 그레코
성전에서 장사꾼들을 몰
아내는 그리스도
1600경
캔버스에 유채
런던, 내셔널 갤러리

7 작자 미상(플랑드르)
돌아온 탕자
1550경
패널에 유채
개인 소장

8 페르디난트 호들러
선한 사마리아인
1886
캔버스에 유채
개인 소장

8

9 작자 미상(프랑스)
최후의 만찬 및 제자들의
발을 씻기시는 그리스도
(잉게부르그 시편 채식필
사본 중 부분)
1210경
수채
프랑스 샹티이, 콩데 미
술관

10 작자 미상(영국)
제자들의 발을 씻기시는
그리스도
1480경
송아지 피지 위에 채식
런던, 대영 박물관

11 안토니 반 다이크
가시관을 쓰시는 그리
스도
1620경
캔버스에 유채
마드리드, 프라도 미술관

12 마티아스 그륀발트
십자가를 진 그리스도
1515경
패널에 유채
독일 칼스루헤, 쿤스트
할레

13 조르주 드 라 투르
예수를 부인하는 베드로
1650
캔버스에 유채
프랑스, 낭트 미술관

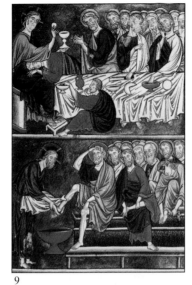

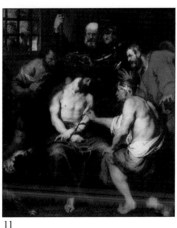

9

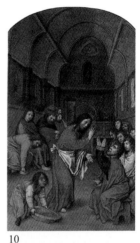

10

12

11

13

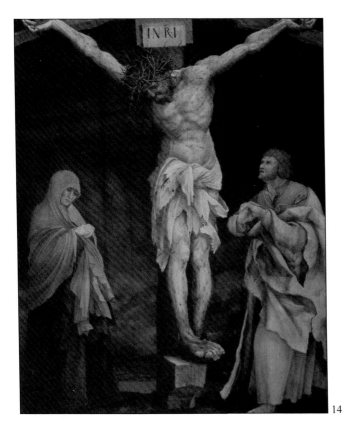

14

14 마티아스 그뤼네발트
십자가에 매달린 그리
스도
1515경
패널에 유채
독일 칼스루헤, 쿤스트
할레

15 조반니 바티스타 살비
그리스도의 매장
1580경
캔버스에 유채
런던, 조니 반 헤이프튼
미술관

16 조반니 벨리니
저승의 그리스도
1470경
패널에 템페라
영국 브리스톨, 시티 아
트 갤러리

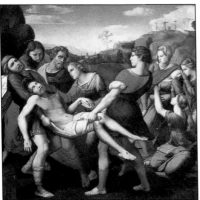

15

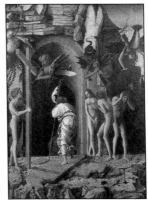

16

17 프라 안젤리코
부활하여 마리아 막달레나
앞에 나타나신 그리스도
1441-5
프레스코
피렌체, 산 마르코
미술관

18 마티아스 그뤼발트
그리스도의 부활
1512-16
패널에 유채
독일 콜마, 운터린덴 미술관

19 라파엘로
그리스도의 거룩한 변모
1517-20
캔버스에 유채
로마, 바티칸 미술관

20 조반니 벨리니
축복을 내리는 그리스도
1460경
패널에 템페라
파리, 루브르 박물관

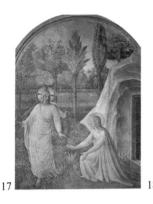

17

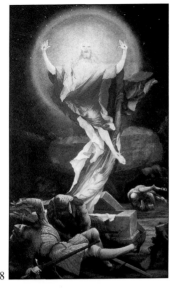

18

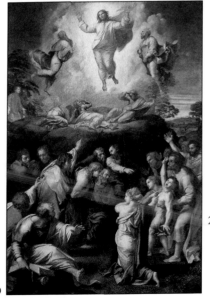

19

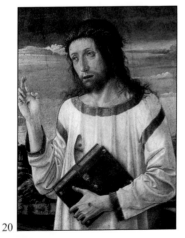

20

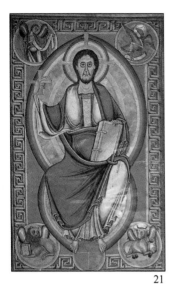

21

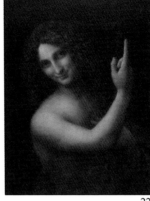

22

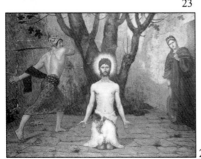

23

24

25

21 작자 미상(영국)
모든 성인의 예수(스타블로 성서)
1093-7
수채
런던, 대영 도서관

22 레오나르도 다 빈치
세례자 요한
1513-16
패널에 템페라 및 유채
파리, 루브르 박물관

23 小 피터 브뢰겔
광야에서 설교하는 세례자 요한(大 피터 브뢰겔을 모작)
1600경
캔버스에 유채
개인 소장

24 푸비 드 샤반
세례자 요한의 순교
1869
캔버스에 유채
영국 버밍햄, 시립 미술관

25 티치아노
세례자 요한의 머리를 나르는 살로메
1560-70
캔버스에 유채
개인 소장

지옥

1 외젠 들라크루아
지옥의 단테와 베르길리
우스
1882
캔버스에 유채
파리, 루브르 박물관

2 로히르 반 데르 웨이덴
최후의 심판 중 죽은 이
들의 부활 부분
1450년대
패널에 유채
프랑스 본, 듀 호텔

3 로히르 반 데르 웨이덴
최후의 심판 중 지옥
부분
1450년대
패널에 유채
프랑스 본, 듀 호텔

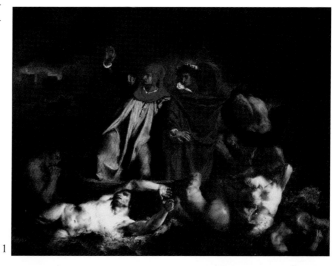

1

2

3

4

5

4 윌리엄 블레이크
지옥으로 들어가는 단테
와 베르길리우스
1824-7
수채
런던, 테이트 갤러리

5 작자 미상(영국)
지옥의 문을 잠그는 천사
1140-60
수채
런던, 대영 도서관

6 히에로니무스 보쉬
지상 쾌락의 낙원 중 지옥
1500경
패널에 유채
마드리드, 프라도 미술관

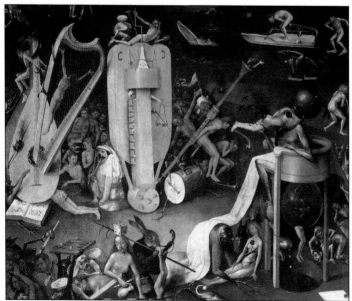

6

천국

1 오버라인 지방의 장인
천국의 정원
1410경
패널에 템페라
프랑크푸르트, 시립
예술원

2 페테르 파울 루벤스(인물)와 大 안 브뢰겔(배경)
낙원의 아담과 하와
1620경
패널에 유채
헤이그, 마우리츠호이스
미술관

1

2

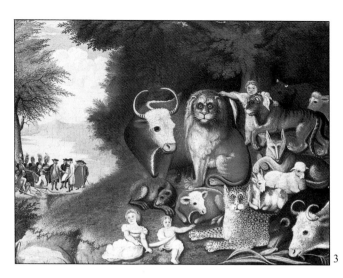

3

3 에드워드 힉스
평화로운 왕국 - 윌리엄
펜과 원주민 간의 조약
1836경
패널에 유채
미국, 필라델피아 미술관

4 롤란드 사베리
에덴 동산, 아담과 하와,
지상 모든 창조물
1620
패널에 유채
옥스퍼드셔, 패링든 컬렉
션 기금

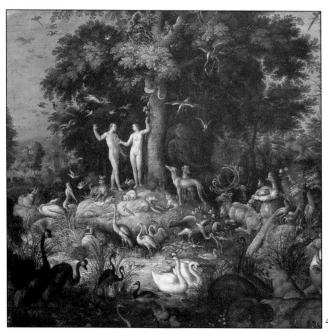

4

성인

1 루도비코 카라치
마을 개천에 버려지는 성
스테파노의 시신
1600경
캔버스에 유채
개인 소장

2 멤링
성 베로니카
1485경
패널에 유채
워싱턴 DC, 내셔널 갤러
리 오브 아트, 크리스 컬
렉션

3 레오나르도 다 빈치
성 예로니모
1480경
패널에 템페라 및 유채
로마, 바티칸 미술관

1

2

3

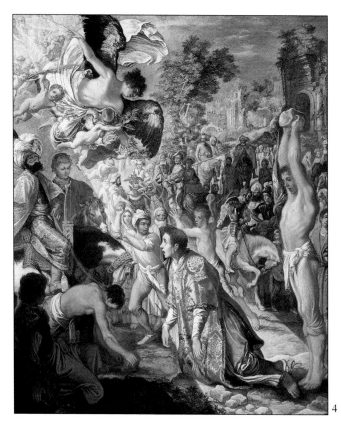

4 아담 엘스하이머
성 스테파노의 순교
1602–5
캔버스에 유채
에딘버러, 스코틀랜드 국
립 미술관

5 조르주 드 라 투르
천사와 성 요셉
1650경
캔버스에 유채
프랑스, 낭트 미술관

**6 안토니오와 피에로 데 폴
라유올로**
성 세바스티아노의 순교
1476경
패널에 템페라
런던, 내셔널 갤러리

예배

1 존 콜렛
무어필드에서 설교하는
조지 휘트필드
1760경
캔버스에 유채
개인 소장

2 장 프랑수아 밀레
만종
1859
캔버스에 유채
파리, 루브르 박물관

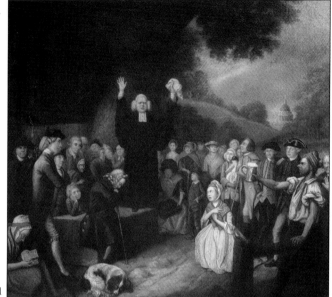

1

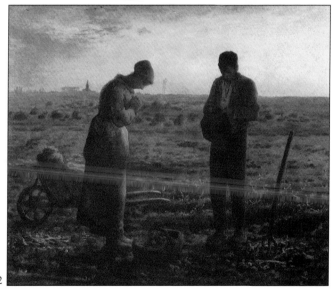

2

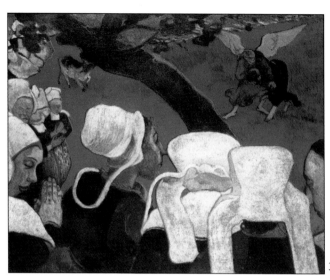

3 폴 고갱
설교 후의 환시
1888
캔버스에 유채
에딘버러, 스코틀랜드 국립
미술관

4 쟝 벨감
신비로운 목욕 - 재세례(再)
1530경
패널에 템페라
프랑스, 릴 미술관

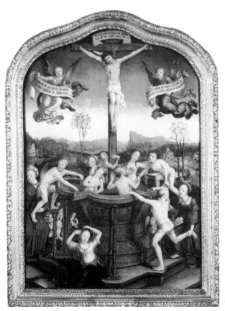

5 루카스 크라나흐
마르틴 루터의 설교
1530경
패널에 유채
독일 비텐부르크, 성모
마리아 성당

6 존 콜렛
지루한 설교
1760경
캔버스에 유채
개인 소장

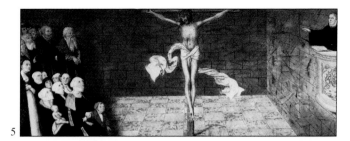

5

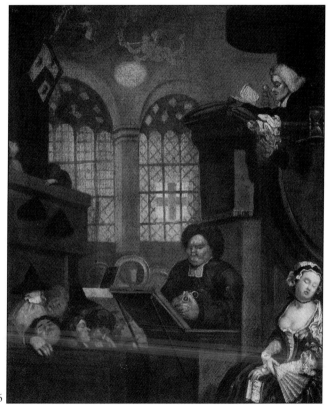

6

7 후안 드 발데스 레알
예수회로의 귀의
1670경
캔버스에 유채
영국 요크, 시티 아트 갤러리

8 아이르트 클라이즈
설교
1510
패널에 템페라
암스테르담, 네덜란드 왕립 미술관

9 大 피터 네프스
네덜란드 교회의 실내
1640경
캔버스에 유채
런던, 조니 반 헤이프튼 미술관

7

8

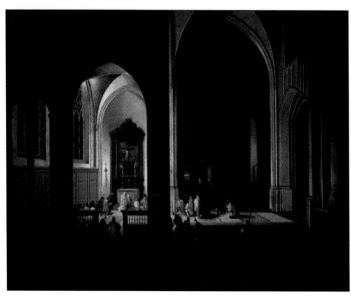

9

불교

1 작자 미상(버마)
불교의 우주관, 극락
19세기
수채 필사
런던, 대영 박물관

2 작자 미상(인도)
석가모니의 열반
9-10세기
석조
런던, 대영 박물관

3 작자 미상(네팔)
보시하는 석가모니
1715경
휘장
개인 소장

4 작자 미상(일본)
석가모니의 열반
17세기
두루마리
런던, 대영 도서관

1

2

3

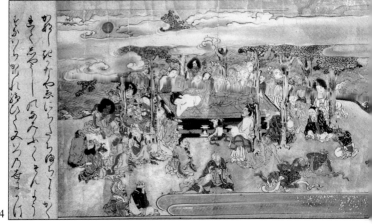

4

5

6

7

5 작자 미상
보현 보살
12세기
비단에 수묵 및 금채
워싱턴 DC, 스미소니언
박물관

6 작자 미상
세 왕국의 여신, 아름다
운 트리푸라순다리
19세기
수채
영국 더햄, 굴벤키안 동
양 미술 박물관

7 작자 미상(중국 둔황)
사자(死者)의 영혼을 극
락으로 이끄는 관세음
보살
10세기
휘장
런던, 대영 박물관

힌두교

1 우스타드 사히브딘
고바르다나 산을 바치는
크리쉬나
1690경
수채
런던, 대영 도서관

**2 작자 미상(인도 라자스
탄)**
우주의 신 크리쉬나
19세기 후반
수채
런던, 빈터 로운즈
컬렉션

1

2

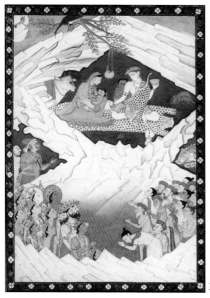

3

4

3 작자 미상(인도)

카일라스 산 위의 시바 신
과 파르바티 신
1800경
수채
런던, 빅토리아 & 앨버트
미술관

4 작자 미상(시리아)

인도의 태양신
11세기
석조
런던, 대영 박물관

5 작자 미상(인도 라자스
탄)

라마 신의 오른발을 들고
있는 라마시타신, 오아크
쉬만 신, 하무만 신
1700경
수채
런던, 빅토리아 & 앨버트
미술관

6 작자 미상(히말라야 가르
왈)

목동 소녀들의 옷을 감춘
크리쉬나 신
1790경
수채
런던, 빅토리아 & 앨버트
미술관

6

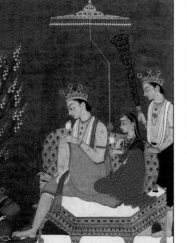

5

이슬람

1 작자 미상(페르시아)
나귀부락을 타고 가브리
엘 천사에게 이끌려 승천
하는 마호메트
1539-43
송아지 피지에 수채 및
금채
런던, 대영 도서관

2 루돌프 에른스트
이슬람 사원의 강론
1902
캔버스에 유채
개인 소장

3 작자 미상(페르시아)
메카로 향하는 순례자들
16세기
수채
런던, 대영 도서관

4 작자 미상(시리아)
사마르칸트의 사원에서
만난 알 하리리아와 아부
자이드
1300
수채
런던, 대영 도서관

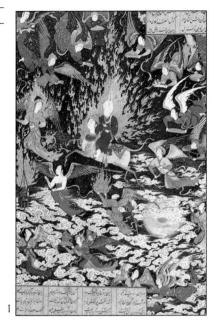

1

2

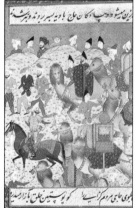

3

4

5

5 작자 미상
메디나의 대사원
1600경
수채
컬렉션, 체스터 비티

6 데이비드 로버츠
메트왈리스의 사원 내부
1840경
석판화
개인 소장

6

갈등

전쟁만큼 다양한 형태로 묘사되고, 또 다양한 반응을 얻는 주제도 드물 것이다. 고야나 피카소 같은 거장들은 흔히 연상할 수 있는 영웅적인 장면 외에 전쟁 자체의 끔찍함을 그렸다. 브뢰겔의 〈죽음의 승리〉는 단순한 종교적 우의화가 아니라 끝없이 되풀이되는 전쟁의 악몽을 묘사한 것이다. 〈평화로운 왕국〉을 그린 퀘이커와 힉스(그 자신이 평화주의자였다)는 서로 다른 민족간의 사랑과 우정을 설파하려 하였다. 심지어 프랑스 혁명의 열광적인 지지자였던 다비드조차 그의 최대 걸작 중 하나인 〈로마와 사비니족의 전투〉에서, 자신들을 납치하여 아내로 삼은 남편들과, 딸과 누이를 되찾으려는 친정 아버지와 오라비들 사이에 끼어들어 전투를 말리는 여인들의 모습을 그렸다.

로마 신화에서 전쟁을 대표하는 신은 마르스인데, 미의 여신인 비너스가 자주 이 마르스를 유혹한다는 사실은 명확한 메시지를 던져준다. 평화를 강조했다는 점에서는 예수, 부처, 공자, 그외 동서고금의 예언자와 현자들이 모두 다를 바가 없었다. 물론 그렇다고 종교에서 전쟁이 완전히 배제된 것은 아니다. 많은 종교가 기독교의 성 게오르게처럼 전쟁과 병사의 수호 성인을 가지고 있다. 그럼에도 전쟁을 찬양하는 듯한 미술 작품이 많은 것은 이러한 작품들의 제작 배경 때문이다. 역사는 언제나 승자의 것이기 때문에 자신들의 역사를 기록으로 남겨두고자 하는 것도 항상 승자 쪽이다. 이들은 자신들의 승리와 적들의 굴복을 기념하고자 예술 작품을 통해 이를 남겼다. 사실 역사학자들은 이렇듯 전쟁을 묘사한 미술 작품을 통해 활자로는 알 수 없는 군장이나 무기 등에 대해 보다 정확하게 알 수 있다. 그러나 전투 장면은 대체로 부정확하다고 보는 편이 옳다. 실제로 전투에 참가하지도 않고, 심지어 비슷한 시대에 살지도 않았던 화가들이 한껏 미화시켜 그린 경우가 대부분이기 때문이다.

18세기에 들어서면서부터는 새로운 무기의 발명으로 인한 인명 피해의 확대와 유럽인들의 식민지 정복은 특히나 전쟁의 어두운 면을 비껴가기 위해 전쟁을 영웅적으로 미화한 경우가 많았다. 코플리나 웨스트의 작품에는 동시대의 실존 주인공이 고전적인 포즈로 장엄하게 죽어가는 장면이 자주 등장한다. 그러나 이러한 죽음 뒤에는 팽창 일변도로 나아가던 당시 유럽 민족주의의 어두운 단면이 도사리고 있다.

프랑스 혁명 또한 빼놓을 수 없는 사건이었다. 다비드는 기만과 오해의 희생양이 된 혁명 영웅들을 그렸지만, 고야는 프랑스 독재자들에 항거한 민간인들을 야만적으로 살해한 혁명군의 냉혹함과 잔인함을 고발하였다. 마찬가지로 마네는 〈막시밀리안 황제 처형〉에서 프랑스 혁명 정부의 이중성을 비난하였다. 그러나 근대 이후의 화가들은 아예 전쟁 자체의 참혹함에서 벗어나려고 하였다. 칸딘스키는 전쟁 대신 말 탄 코자크족 병사들을 민속의 일부분으로 묘사하였고, 일본의 토시요시는 대량 살상을 가능하게 한 신기술을 경고하였다. 한편 리히텐슈타인의 〈쾅!〉은 여러 가지 의미로 해석이 가능하다. 만화책에 세뇌되고

작자 미상(하와이)
전쟁의 신 "쿠"
19세기
목재에 채색
런던, 대영 박물관

슬롯머신에 탐닉하는 야만적인 신문명의 베트남 공격에 대한 비난일 수도 있고, 미개한 상징주의를 제대로 구사하는 데 실패한, 한낱 무신경한 예술가의 허울일 수도 있는 것이다.

전쟁과 평화

1 로렌초 코스타
이사벨라 데스테의 궁정
1530경
패널에 유채
파리, 루브르 박물관

2 자크 루이 다비드
로마와 사비니 족의 전투
1794-9
캔버스에 유채
파리, 루브르 박물관

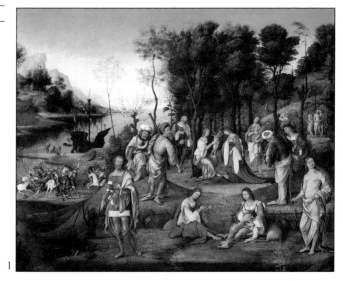

1

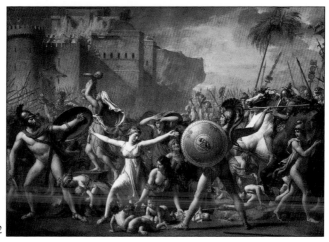

2

영웅

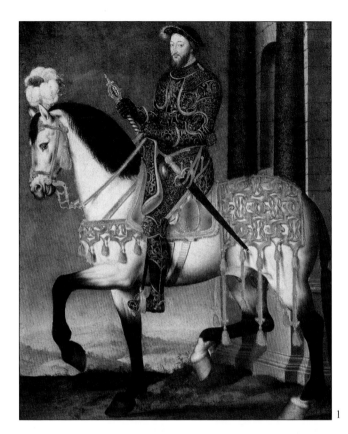

1 프랑수아 클루에
프랑수아 1세의 초상
1545경
패널에 유채
피렌체, 우피치 미술관

2 티치아노
뮐베리 전투의 카를로스
1548
캔버스에 유채
마드리드, 프라도 미술관

3 벤저민 웨스트
넬슨 제독의 죽음
1808
캔버스에 유채
런던, 국립 해운 박물관

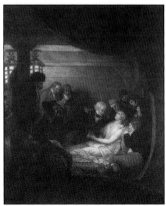

4 찰스 윌슨 필리
프린스턴의 조지 워싱턴
1783경
캔버스에 유채
필라델피아, 펜실베이니
아 예술원

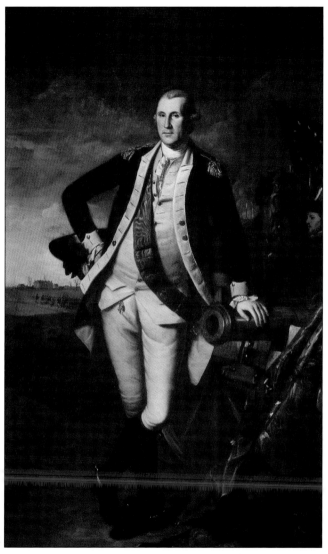

4

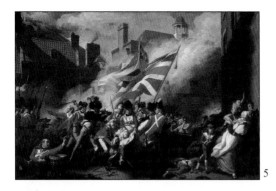

5

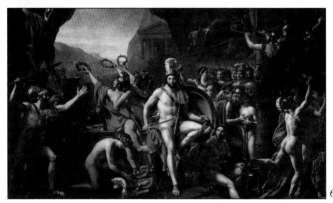

6

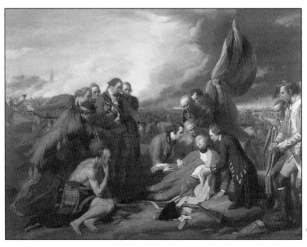

7

5 존 싱글턴 코플리
피어슨 소령의 죽음
1783
캔버스에 유채
런던, 테이트 갤러리

6 자크 루이 다비드
테르모필레 전투의 레오
니다스
1800-14
캔버스에 유채
파리, 루브르 박물관

7 벤저민 웨스트
퀘벡 전투에서 죽음을 맞
는 울프 장군
1771
캔버스에 유채
캐나다, 오타와 국립 미
술관

군대

1 작자 미상(그리스)
그리스 병사와 싸우는 아
마존 여전사들
기원전 4세기
대리석에 염료
피렌체, 고고학 박물관

2 작자 미상(페르시아)
궁수들(수사의 아르타크
세르세스 2세의 궁전 벽
화)
기원전 5세기
벽돌에 에나멜
파리, 루브르 박물관

**3 작자 미상(아프리카 베
닌)**
오바를 공격하는 보병들
16세기
청동
런던, 대영 박물관

4 작자 미상(아시리아)
방패 뒤에서 활을 쏘는
아시리아 궁수들
기원전 745-727
석조 부조
런던, 대영 박물관

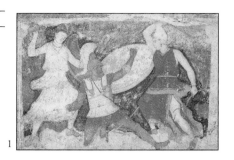

1

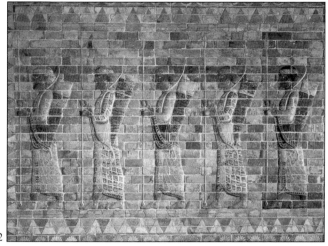

2

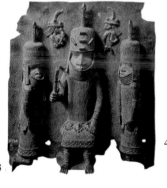

3

4

5 작자 미상(아프리카 베
닌)
화승총을 겨누는 포르투
갈 병사
16세기
청동
런던, 대영 박물관

5

고대의 전투

1 작자 미상(무굴 제국)
갠지스 강을 건너는 악바
르 왕
1600경
수채
런던, 빅토리아 & 앨버트
미술관

2

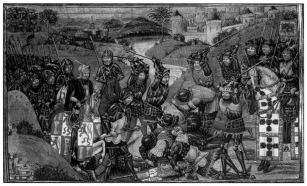

3

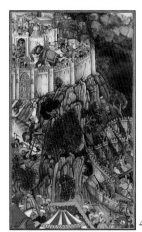

4

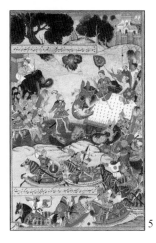

5

2 작자 미상(프랑스)
프랑스와 제노아의 북아
프리카 원정
15세기 후반
채색 필사
런던, 대영 도서관

3 쟝 드 와브랭
스페인 알후바로타 전투
15세기 중엽
채색 필사
런던, 대영 도서관

4 작자 미상(무굴 제국)
란탄브호르 항을 포위한
타크바르의 군대
1568, 1600
채색 필사
런던, 빅토리아 & 앨버트
미술관

5 작자 미상(무굴 제국)
페르시아와 투란의 전투
17세기 중엽
채색 필사
런던, 빅토리아 & 앨버트
미술관

6 알브레히트 알트도르퍼
이수스 전투(기원전 333)
1529
패널에 유채
뮌헨, 알테 피나코텍

7 알렉산더 마샬
마그데부르크 포위
16세기
캔버스에 유채
개인 소장

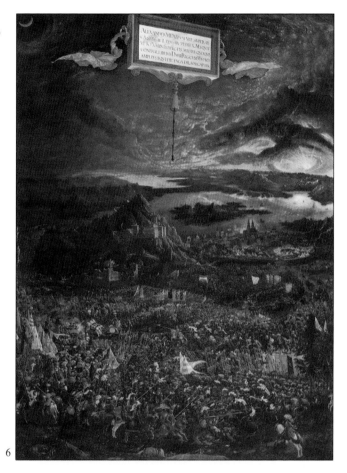

6

7

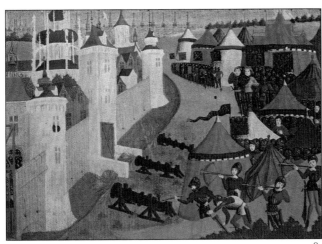

8 작자 미상(프랑스)
아프리카에서의 공방전
15세기 말
수채
런던, 대영 도서관

9 퀸트 커스
포위 공격을 벌이는
포병들
1468경
수채
런던, 대영 도서관

10 작자 미상(프랑스)
말을 탄 기사
15세기
수채
파리, 국립 도서관

8

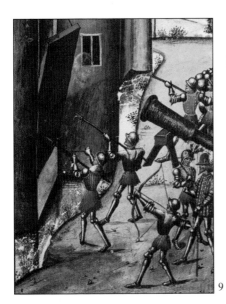

9

10

혁명

1 루이스 반 블라텐베르게
요크타운 함락
1785경
캔버스에 유채
베르사이유 궁전

2 고야
1808년 5월 2일, 스페인
내전 중 민중을 공격하는
노예군단
1814
캔버스에 유채
마드리드, 프라도 미술관

3 외젠 들라크루아
민중을 이끄는 자유의
여신
1830
캔버스에 유채
파리, 루브르 박물관

4 고야
1808년 5월 3일, 혁명군
처형
1814
캔버스에 유채
마드리드, 프라도 미술관

1

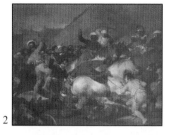

2

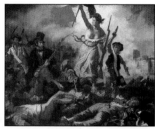

3

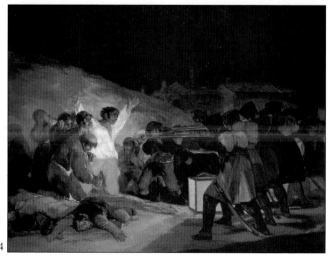

4

5 작자 미상(인도)
인도의 폭동
1857
수채
런던, 국립 육군 박물관

6 에두아르 마네
막시밀리안 황제 처형
1867
캔버스에 유채
독일 만하임, 쿤스트할레

5

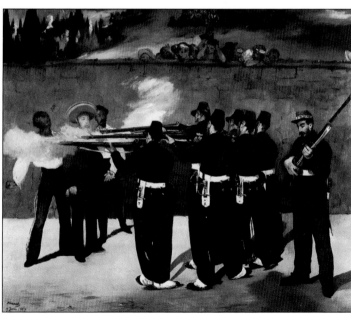

6

프랑스 대혁명

1 줄 클로드 지글러
공화국
1848
캔버스에 유채
프랑스, 릴 미술관

2 요한 조파니
1782년 8월 10일 - 국왕
의 포도주 저장고 탈취
1783경
캔버스에 유채
런던, 브로드 미술관

3 앙투안 장 그로스
자파의 흑사병 환자들을
위로하는 나폴레옹
1804
캔버스에 유채
파리, 루브르 박물관

4 앙투안 장 그로스
아르콜레 다리 위의 청년
나폴레옹
1796
캔버스에 유채
파리, 루브르 박물관

5 작자 미상(프랑스)
샬로트 코르데이
1792경
캔버스에 유채
베르사이유 궁전

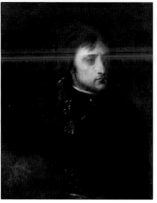

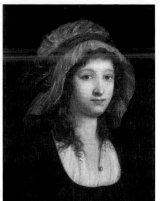

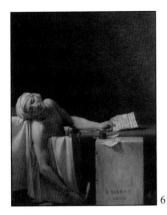

6

7

6 자크 루이 다비드
마라의 죽음
1793
캔버스에 유채
브뤼셀, 왕립 미술관

7 프랑수아 루드
자원병의 출정, 1792 혹
은 "마르세이유 남자"
1833-6
파리 개선문의 부조 찰흙
모델
파리, 루브르 박물관

8 조지 몰랜드
강제 징집
1790
캔버스에 유채
런던, 로열 홀로웨이 컬
리지

9 휴버트 로버트
바스티유 함락
1789
캔버스에 유채
파리, 카르나발레 미술관

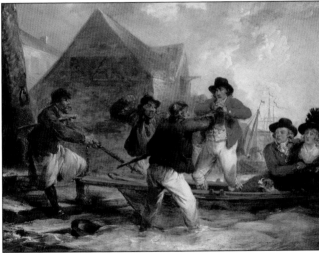

8

9

10 앙투안 장 그로스
에일로 전투의 나폴레옹
1808
캔버스에 유채
파리, 루브르 박물관

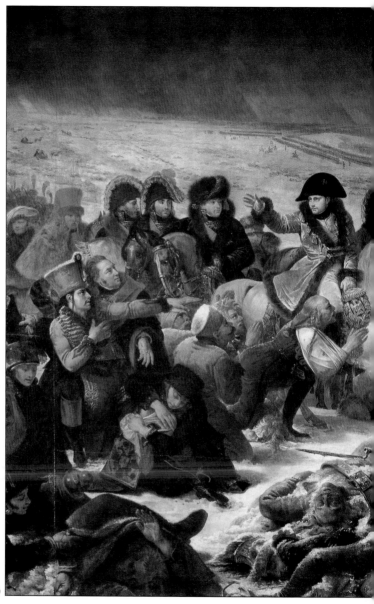

10

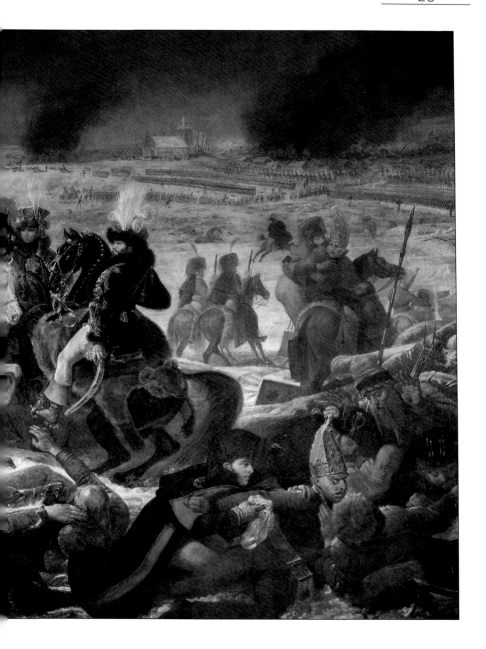

해전

1 필립 드 루테르부르
전함 "세르베트" 격침
1801
캔버스에 유채
브리스톨, 시티 아트 갤
러리

2 작자 미상
1813년 체사피크 호의 선
상 반란
1815경
수채
개인 소장

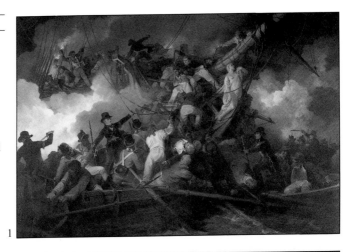

1

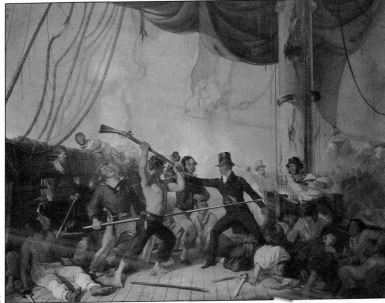

2

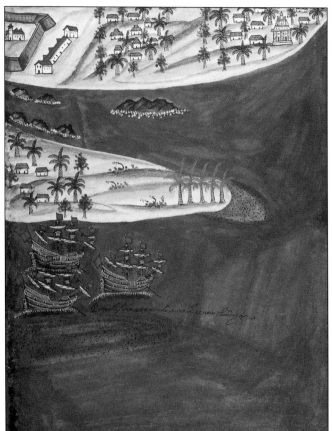

3 페드로 베리토 데 레젠데
1630년, 스월리 홀 해역
에서 포르투갈군을 물리
치는 영국 해군
1646
수채
런던, 대영 도서관

4 작자 미상(영국)
대함대
1510경
패널에 유채
런던, 영국 약제회

3

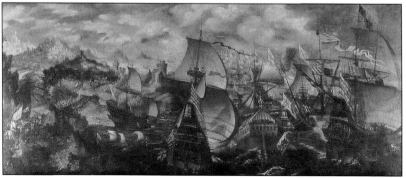

4

근대 전투

1 토시요시
사카모토 장군의 격전
1894
목판화
개인 소장

2 움베르토 보초니
아케이드의 싸움
1910
캔버스에 유채
밀라노, 제시 컬렉션

1

2

3 앙리 루소
난전
1894
캔버스에 유채
파리, 루브르 박물관

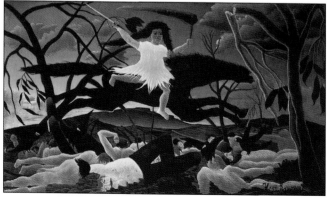

3

4 헨리 무어
방공호
1941
런던, 테이트 갤러리

5 로이 리히텐슈타인
쾅!
1963
이첩(二疊) 패널화
캔버스에 유채
런던, 테이트 갤러리

4

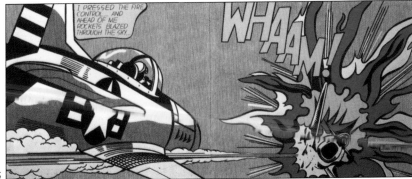

5

6

6 바실리 칸딘스키
코자크 전투
1910
캔버스에 유채
런던, 테이트 갤러리

7 폴 내쉬
신세계 건설
1918
캔버스에 유채
런던, 대영제국 전쟁 박
물관

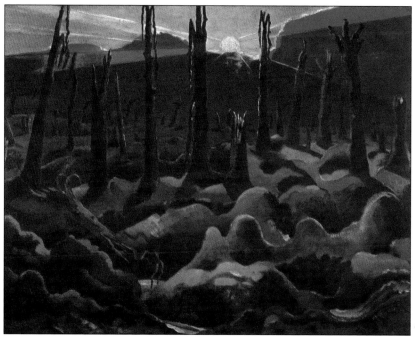

7

동물

여행의 기회가 드물고 야생의 자연을 두려워한 옛 사람들은 그리폰, 유니콘, 켄타우르스, 용과 같은 상상의 동물들을 만들어냈고, 고대의 화가들은 이들을 실물처럼 그렸다. 이러한 신화 속의 동물들은 시간이 지나면서 여러 가지 상징을 가지게 되는데, 예를 들면 켄타우르스는 욕정을, 유니콘은 순결과 정절을, 용은 악을 의미했다(중국과 일본에서는 용이 지혜의 상징이었다). 후세의 화가들은 이러한 상징성은 버리지 않은 채, 대신 인간 심리의 보편성을 표현하기 위한 소재로 사용하였다. 특정 동물이 종교나 신비 의식과 관련되어 있는 경우도 많았다. 대표적인 예로 고대 이집트인들은 집에서 기르는 고양이를 숭배했고, 메소포타미아의 양은 번제물로 쓰임과 동시에 부활을 의미한다는 점에서 훗날 유대교와 기독교에 영향을 미쳤다. 〈이사악을 제물로 바치는 아브라함〉과 홀먼 헌트의 희생양은 이를 잘 보여준다.

또 후에는 신과 동물이 연관지어지는 경우도 생겼다. 디오니소스(바쿠스)는 표범, 석가모니는 코끼리, 그리스도는 양과 물고기 등으로 표현하였다. 성인들도 마찬가지였다. 성 프란치스코의 겸손은 새로 대표되었고, 성 에로니모는 아프리카를 상징하는 사자의 보호를 받았다. 이와 달리 큰뱀과 싸우는 악어, 코끼리를 공격하는 호랑이, 인간을 공격하는 사자들은 야수들에 대한 공포와 야생의 자연을 이기려는 인간의 의지를 표현한다. 스텁스가 그린 사자떼가 말을 덮치는 장면은 이러한 고전적인 모티브에 작가 자신이 북아프리카를 여행하면서 실제로 목격한 경험이 더해진 것이다.

야생동물이 신성화되어 (적어도 그림 속에서는) 온순하게 그려지는 경우도 있었다. 피에로 디 코시모는 〈숲의 큰불〉에서, 프란츠 마크는 〈말〉에서, 동물들을 인류의 횡포에 희생당한 모습으로 그렸다. 전원에서 도회지로 이주하면서 사람들은 그때까지 야생동물로만 여겨왔던 동물들을 길들이기 시작했다. 말과 코끼리는 스포츠와 전쟁, 특히 사냥에 유용하게 쓰였고, 이는 중세 유럽은 물론 그리스와 무굴 제국에서도 인기있는 소재가 되었다. 말고기보다는 사슴고기 쪽이 맛이 좋다는 이유로 사슴은 저녁 식탁에나 올라가는 운명을 맞은 반면, 말은 귀족들의 우아한 애완동물이 되었다. 그러나 고야나 피카소처럼 짐승을 죽이는 사냥을 스포츠로 여기는 것은 전쟁과 다를 바가 없다고 주장하는 예술가들도 있었다.

전원에서의 삶이 비교적 안전해진 후에야 예술가들은 점차 섭렵고 노닝시기 롱아이는 야벵듭믄들을 그리기 시작했다. 인도의 만수르, 일본의 타이토와 친잔이 이런 작은 동물들을 즐겨 그린 대표적인 화가였다. 한편 유럽의 화가들은 새로운 풍광과 문물을 찾아 국외로 떠났다가 그곳에서 이제껏 보지 못한 동물을 잡아 유럽으로 데려왔고, 얼마 지나지 않아 이국적인 동물들로 들끓는 농장을 가지는 것이 귀족들의 취미가 되었다. 개처럼 완전히 길들여져 집짐승이 된 동물들은 용기와 충성을 상징하게 되었다. 잘 사육된 개와 아랍산 말, 황소와 양떼를 가지는 것은 18세기 귀족들에게는 부와 권력의 상징이었다. 스텁스와

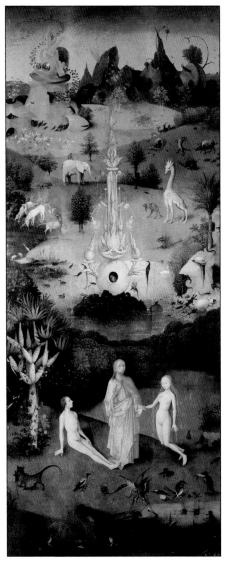

히에로니무스 보쉬
지상 쾌락의 낙원(〈에덴
동산〉 패널화 중 왼쪽 패
널)
1485
패널에 유채
마드리드, 프라도 미술관

제리코 같은 화가들은 말 그림을 하나의 독립된 장르로까지 발전시켰다(스텁스의 말에 대한 관심은 마구
간에서 얼어죽은 말 시체까지 그리게 했고, 제리코는 낙마 사고로 죽었다).

신화속의 동물

1 파올로 우첼로
용을 물리치는 성 게오
르그
1456경
패널에 템페라
런던, 내셔널 갤러리

2 사다히데
용과 두 마리 호랑이
1858
목판화
런던, 빅토리아 & 앨버트
미술관

3 작자 미상(페르시아)
두 마리 그리폰(독수리
머리에 사자의 몸을 한
괴물)
기원전 6세기
벽돌에 에나멜
파리, 루브르 박물관

1

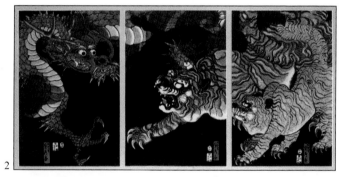

2

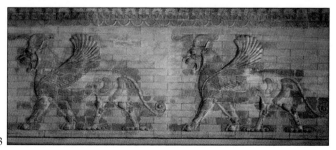

3

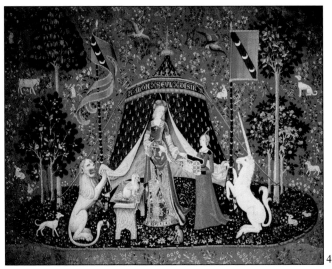

4

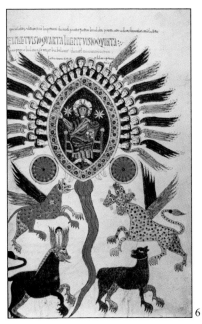

6

5

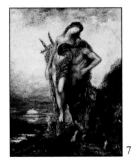

7

4 작자 미상(프랑스)
여인과 일각수
1500경
태피스트리
파리, 클루니 미술관

5 조지 프레데릭 와츠
미노타우르스(인간 몸에
소 머리를 한 괴물)
1885
캔버스에 유채
런던, 테이트 갤러리

6 작자 미상
다니엘의 환시(스페인
모자라빅 성서, 실로스
외경)
1109
수채
런던, 대영 도서관

7 구스타프 모로
죽은 시인을 부축하는
켄타우르스 (반인반마)
1890경
캔버스에 유채
파리, 구스타프 모로
미술관

1 작자 미상(수메르)
풍요의 상징 "람"
기원전 2500경
조개껍질, 금, 은, 푸른
돌, 역청, 나무
런던, 대영 박물관

2 작자 미상(구석기)
물소
기원전 15000?경
동굴 벽화
스페인 알타미라

3 윌리엄 홀먼 헌트
희생양
1854
캔버스에 유채
영국 머시 사이드, 포트
선라이트, 레이디 레버
아트 갤러리

1

3

2

4 작자 미상(이집트)
왕쇠똥구리
제 18왕조(기원전 1340
경)
투탕카멘 왕의 무덤
카이로, 이집트 국립 박
물관

5 작자 미상(그리스)
표범을 타고 있는 디오니
소스
기원전 4세기
모자이크
그리스 델로스, 가면 박
물관

4

5

수중 생물

1 타이토
잉어
1848
목판화
런던, 빅토리아 & 앨버트
미술관

2 츠바키 친잔
물고기
1840경
목판화
런던, 대영 박물관

3 츠바키 친잔
게
1840경
수채 (〈새, 꽃, 물고기 도
감〉에서)
런던, 대영 박물관

4 토머스 베인스
악어를 죽이는 토머스 베
인스와 C. 험프리
1856
캔버스에 유채
런던, 왕립 지리학 협회

5 가츠시카 호쿠사이
고토 섬의 고래잡이
1830-3
목판화
개인 소장

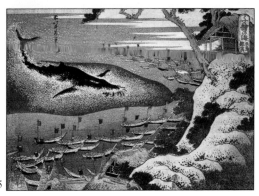

곤충

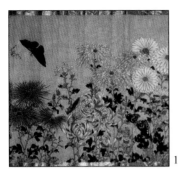

1 작자 미상(일본)
19세기
휘장
더블린, 체스터 비티 컬렉션

2 작자 미상(프랑스)
나비
19세기 중엽
유리, 종이 누르개
런던, 개인 소장

3 시바토 준조 제신
벼와 귀뚜라미
1840경
수채
런던, 대영 박물관

4 마에다와 분레이
꽃과 벌레
1909
수채
개인 소장

5 작자 미상(플랑드르)
꽃과 벌레
1500경
수채
런던, 빅토리아 & 앨버트 미술관

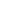

새

1 작자 미상(중국)
한 쌍의 거위
18세기
청동
개인 소장

2 작자 미상(이집트)
늪지 풍경
제 18왕조(기원전 1400
경)
석고에 템페라
이집트 테베, 귀족들의
계곡

**3 휘종(중국 북송의 8대 황
제)**
새와 꽃(부분)
1100경
비단에 수묵 채색
런던, 대영 박물관

4 우타노스케 간쿠
새과 꽃
1800경
수채
개인 소장

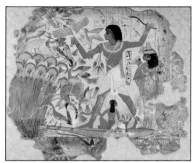

5 헨리 스테이시 막스
학, 앵무새, 멋쟁이새, 그
리고 개똥지빠귀
19세기
캔버스에 유채
개인 소장

6 카부라기 세진 바이케이
꿩
1790경
비단에 수묵채색
런던, 대영 박물관

7 존 제임스 오더번
짖어대는 두루미(〈미국
의 조류〉中)
1827
석판화
런던, 대영 박물관

8 만수르
뇌조
1620경
수채
런던, 빅토리아 & 앨버트
미술관

5

6

8

7

9 윌리엄 하트
푸른 극락조
19세기
석판화
런던, 대영 박물관

10 피터 카스텔스
잿빛 왜가리, 숫칠면조,
그리고 뇌조
1720
캔버스에 유채
런던, 로이 마일스 화랑

11 안 반 케셀
닭과 새끼 오리
17세기
캔버스에 유채
런던, 조니 반 헤이프튼
갤러리

9

10

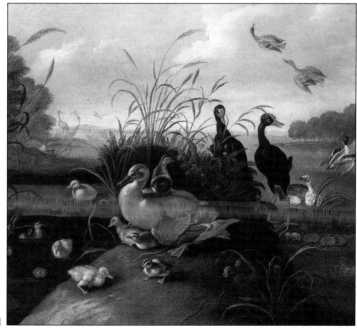

11

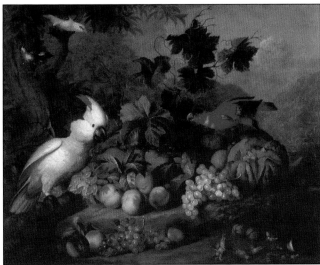

12 야콥 보그다니
과일과 새
18세기 초
캔버스에 유채
런던, 로이 마일스 화랑

13 토비아스 슈트란노버
야생 닭(부분)
18세기 초
캔버스에 유채
개인 소장

14 존 제임스 오더번
튤립 나무(〈미국의 조류〉
中)
1827
석판화
런던, 대영 박물관

15 존 쿨드 & 윌리엄 하트
케찰
1875
채색 조판
런던, 자연사 박물관

12

13

14

15

야생동물

1 피에로 디 코시모
숲의 큰불
1510경
패널에 유채
옥스퍼드, 애쉬몰리언 미
술관

2 야콥 부타츠
에덴 동산
1700경
캔버스에 유채
개인 소장

1

2

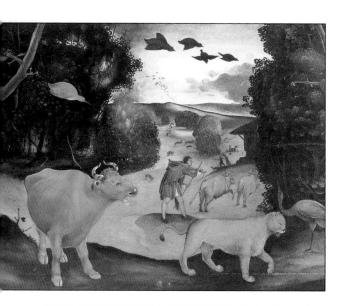

3 야콥 세이버리 II
노아의 방주에 오르는 짐
승들
1620경
캔버스에 유채
개인 소장

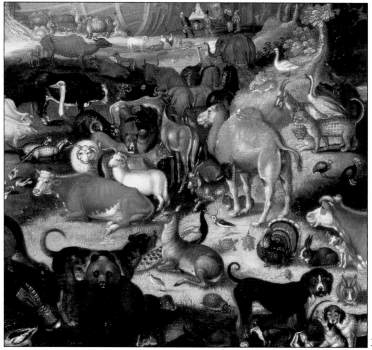

3

4 시바토 준조 제신
원숭이와 무지개
1840경
수채
런던, 대영 박물관

5 조지 스텁스
원숭이의 초상
1774
캔버스에 유채
개인 소장

6 알브레히트 뒤러
산토끼
1502
수채
빈, 알베르티나 미술관

7 작자 미상(카노 화파)
풀밭의 토끼들
18세기
휘장 위에 수채
런던, 대영 박물관

4

5

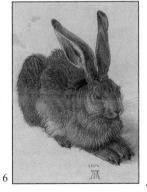

6

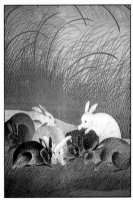

7

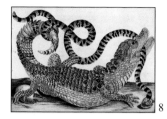

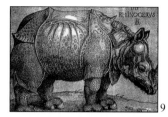

8

9

8 마리아 시빌레 메리안
악어와 큰뱀
1730
컬러 프린트
런던, 빅토리아 & 앨버트
미술관

9 알브레히트 뒤러
코뿔소
1515
목판화
개인 소장

10 테오도르 제리코
사자의 연구
1812경
캔버스에 유채
개인 소장

11 만수르
얼룩말
1620경
수채
런던, 빅토리아 & 앨버트
미술관

12 존 제임스 오더번
프래리덕(〈미국의 네발
동물〉中)
1842-5
석판화
런던, 빅토리아 & 앨버트
미술관

10

13 존 제임스 오더번
북극곰(〈미국의 네발 동
물〉中)
1842-5
석판화
런던, 빅토리아 & 앨버트
미술관

12

11

13

14 아부 엘 하산
플라타너스 나무의 다람쥐
1610경
수채
개인 소장

14

15

16

15 조지 스텁스
사자에게 물어뜯기는 말
1763
캔버스에 유채
런던, 테이트 갤러리

16 작자 미상(인도 코타)
사자를 사냥하는 라자
고만 싱
1778
수채
런던, 빅토리아 & 앨버트
미술관

실내

1 가스통 세부
숫사 슴 사냥
1390경
수채
파리, 국립 도서관

2 작자 미상(인도 중부)
말 탄 시바기
1700경
종이에 수채 및 불투명
수채
파리, 국립 도서관

3 프란츠 마크
말
1910
캔버스에 유채
독일 에센, 민속 박물관

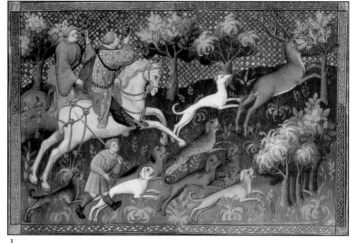

1

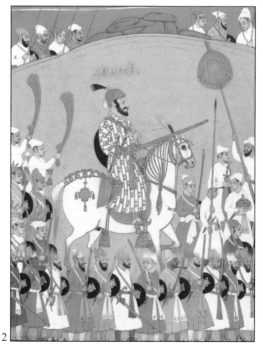

2

3

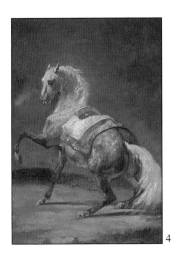
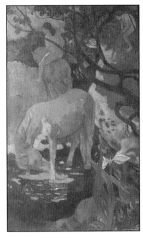

4

5

4 테오도르 제리코
회색 얼룩말
1817경
캔버스에 유채
개인 소장

5 폴 고갱
흰 말
1898
캔버스에 유채
파리, 루브르 박물관

6 프란츠 마크
두 마리 고양이
1912
캔버스에 유채
스위스, 바젤 미술관

7 작자 미상(영국)
헛간의 동물들
19세기 중반
캔버스에 유채
개인 소장

8 카를 카스파르 피츠
개와 산토끼
1785경
캔버스에 유채
런던, 로이 마일스 화랑

9 작자 미상(영국)
고양이와 쥐가 있는 정물
1820경
패널에 유채
개인 소장

6

7

9

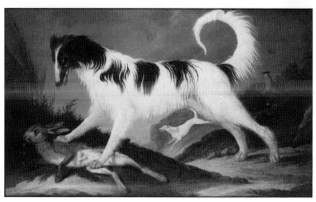

8

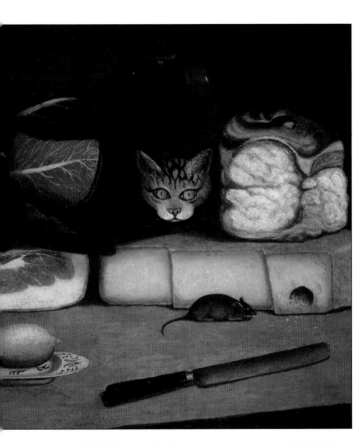

10 호레이쇼 헨리 콜드리
고양이
1860경
캔버스에 유채
개인 소장

11 마리 이본 로르
작은 보물
1900경
캔버스에 유채
개인 소장

10

11

12 쟝 루이 드마르네
동물
1790경
캔버스에 유채
개인 소장

13 작자 미상(무굴 제국)
영양을 몰고 가는 소년
18세기 초
수채
런던, 빅토리아 & 앨버트
미술관

14 작자 미상(중국)
박트리아 낙타
당대(618~907)
도기에 갈색 유약
영국 더햄, 굴벤키안 동
양 미술 박물관

15 윌리엄 밀너
닭에 모이주기
19세기 중반
캔버스에 유채
개인 소장

12

13

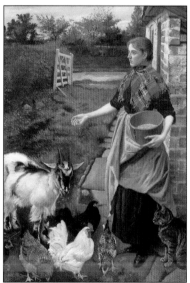

15

14

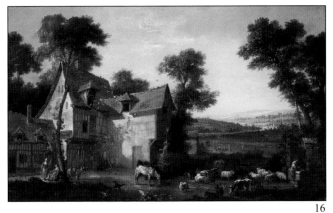

16

16 장 바티스트 오드리
농장
1750
캔버스에 유채
파리, 루브르 박물관

17 월리엄 J. 섀이어
수평아리
19세기 중반
캔버스에 유채
개인 소장

18 A. 잭슨
농장 뜰의 닭과 오리
1886
캔버스에 유채
개인 소장

19 주세페 펠리자 다 볼페도
속임수
19세기 중반
캔버스에 유채
개인 소장

17

18

19

예술가의 인생

예술가의 작업 환경이나 외모, 교육 과정, 예술가와 후원자의 관계, 미술 애호가와 중개인의 역할, 미술품 시장의 속성은 모두 비교적 최근에 와서야 유럽 미술에서 관심을 받게 된 주제들이고, 일본을 제외하면 그나마 유럽 이외의 미술에서는 찾아보기도 힘들다. 이러한 그림들은 대개 자조적인 분위기가 강했는데, 롤랜드슨이나 도미에는 잘난 척하는 미술 애호가와 비평가들을 풍자적으로 표현했고, 반 고흐은 중개상 페레 탱귀의 초상에 일본 목판화와 무명 화가들의 팔리지 않은 그림들을 등장시켜 애정을 표시했다.

예술가의 초상화는 르네상스 거장 라파엘로가 자기 자신과 다 빈치, 브라만테를 그려넣은 〈아테네 학당〉처럼 자기 자신을 그리는 경우도 있었고, 견습생들을 모델로 내세우는 경우도 있었다. 그러나 실제로 스튜디오에서 그림을 그리는 화가의 모습을 그리기 시작한 것은 플랑드르와 네덜란드의 화가들이었다. 18세기까지 미술 교육이란 선배 화가들의 명작을 모방하는 것과, 고대의 인체 조각을 연구하는 것이었다. 때때로 국립 예술원이 이들을 감독하기도 했다.

쿠르베의 걸작 우의화, 〈화가의 스튜디오〉는 예술원 소속 화가들의 이상적인 작업과 거지와 소매치기, 빚쟁이들에게 시달리며 실제로 활동하는 화가들의 작업을 대조하여 보여준다. 그 외에도 그의 친구였던 보들레르(앉아서 책을 읽고 있는 남자)와 후원자들도 보이지만, 아무래도 그림의 중심은 화가 자신일 것이다.

바질의 〈화가의 스튜디오〉는 가까운 지인들이 모여 토론을 벌이고, 여가를 즐기며 작업도 하는 곳이었고, 마네는 19세기의 새로운 작업 환경(예를 들면 모네의 수상 스튜디오)을 보여 주었다.

자화상은 르네상스 시대에 처음으로 나타났다. 예술가의 재능을 인정한 후원자들이 주제와는 관계없이 그 화가의 작품이라면 무엇이든지 사 모았기 때문이다. 그러나 렘브란트는 예외였다. 그는 일생 동안 백 점이 넘는 자화상을 그렸다. 때로는 혼자, 때로는 아내 사스키아와 함께 등장하는 부부 자화상으로 그렸다. 나이가 들면서는 자기 자신의 덕과 악에 대한 고찰도 함께 나타난다. 렘브란트의 영향을 받은 고야역시 아이러니컬하고도 노골적인 자화상을 많이 그렸다. 쿠르베는 자신을 후원자와 동급으로 그렸고, 이를 본 고갱은 후에 부르주아의 사치와는 거리가 먼 가난한 예술가의 모습을 조롱한 초상을 남겼다. 반대로 루소는 가장 좋은 나들이옷을 입은 부르주아 차림의 자신을 에펠탑과 철교, 풍선을 배경으로 서 있는 현대적인 모습으로 그렸다. 반 고흐는 스스로의 광기와 고통을 깊이 이해하고 있었고, 여기에서 〈귀를 싸맨 자화상〉이 탄생했다. 이런 작품은 당시까지만 해도 전례가 없었으나, 후세 화가들의 고백적인 자화상에 큰 영향을 미쳤다.

**에른스트 루드비히
키르히너**
모델이 있는 자화상
1913경
캔버스에 유채
독일 함부르크, 쿤스트
할레

스튜디오

1 헤라르 도우
스튜디오의 화가
1650경
캔버스에 유채
개인 소장

2 테오도르 제리코
이젤 앞의 젊은 예술가
1812경
캔버스에 유채
개인 소장

1

2

3 얀 베르메르
화가의 스튜디오
1665-70
캔버스에 유채
빈, 미술사 박물관

4 조지프 라이트
등불 밑의 학습
1765
캔버스에 유채
버지니아 주 어퍼빌, 멜런 컬렉션

5 장 바티스트 샤르댕
왕립 예술원의 작품을 모작 중인 젊은 화가
1730경
캔버스에 유채
개인 소장

6 프랜시스 휘틀리
영국 왕립 예술원
1790경
캔버스에 유채
영국 머시 사이드, 포트 선라이트, 레이디 리버 아트 갤러리

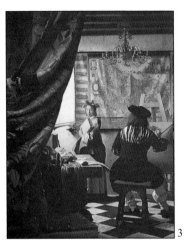

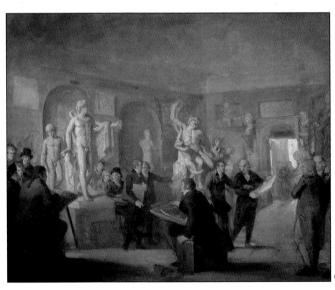

7 구스타프 쿠르베
화가의 스튜디오
1854-5
캔버스에 유채
파리, 루브르 박물관

8 프레데릭 바질
화가의 스튜디오
1869-70
캔버스에 유채
파리, 오르세 미술관

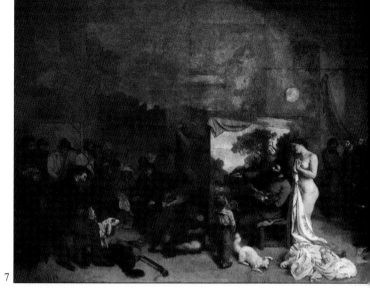

7

8

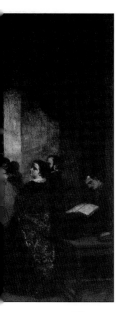

9 에두아르 마네
에바 곤잘레스
1869-70
캔버스에 유채
런던, 내셔널 갤러리

10 에두아르 마네
수상 스튜디오의 마네
1874
캔버스에 유채
뮌헨, 알테 피나코텍

9

10

시장

1 루이스 레오폴드 보일리
판화 컬렉션
1820경
캔버스에 유채
파리, 루브르 박물관

2 오노레 도미에
판화 컬렉션
1850년대
분필, 펜, 잉크
런던, 빅토리아 & 앨버트
미술관

3 토머스 롤랜드슨
영국 신사들을 속여 넘기
는 인도 화상(畫商)
1812
컬러 프린트
런던, 대영 도서관

1

2

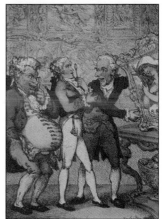

3

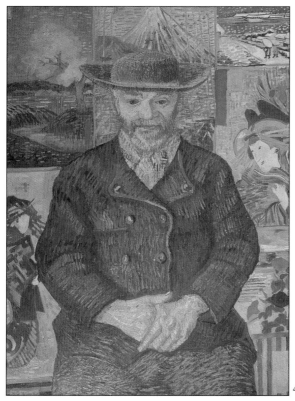

4 빈센트 반 고흐
화상(畵商) 페레 탕귀의
초상
1887
캔버스에 유채
파리, 로댕 미술관

5 작자 미상
1830년대의 크리스티 경매
1830년대
잉크 및 워시
개인 소장

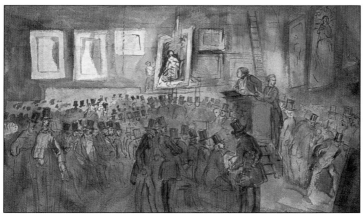

자화상

1 필리피노 리피
자화상
1480경
패널에 템페라
피렌체, 우피치 미술관

2 라파엘로
자화상
1505경
패널에 템페라
피렌체, 우피치 미술관

3 알브레히트 뒤러
자화상
1498
패널에 유채
마드리드, 프라도 미술관

4 소포니스바 앙구쉬올라
1560경
캔버스에 유채
옥스퍼드서, 스탠튼 하코
트, 매너 하우스

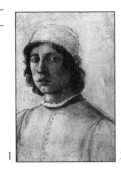

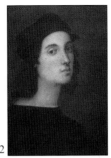

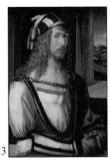

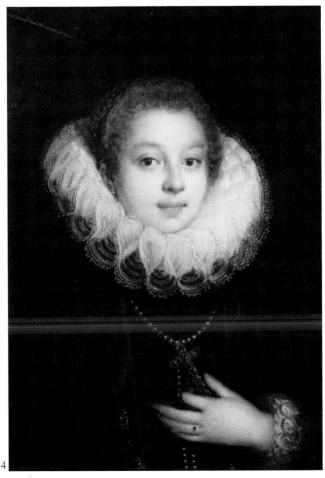

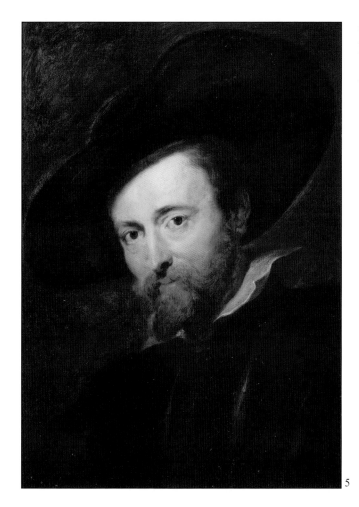

5 페테르 파울 루벤스
자화상
1605경
캔버스에 유채
개인 소장

5

6 렘브란트
자화상
1665경
캔버스에 유채
런던, 이브아 유산 기금,
켄싱턴 하우스

7 고야
69세의 자화상
1815
캔버스에 유채
빈, 미술사 박물관

8 고야
자화상
1817-19경
캔버스에 유채
마드리드, 프라도 미술관

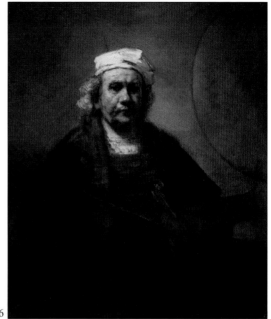

6

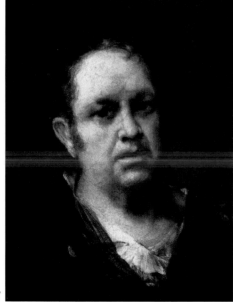

7

8

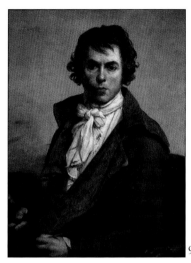

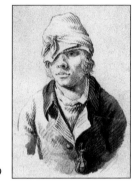

9 자크 루이 다비드
자화상
1775경
캔버스에 유채
파리, 루브르 박물관

10 카스파르 다비드 프리드리히
자화상
1802
연필과 워시
독일 함부르크, 쿤스트할레

11 구스타프 쿠르베
안녕하십니까, 쿠르베 씨
1854
캔버스에 유채
프랑스 몽펠리에, 파브르 미술관

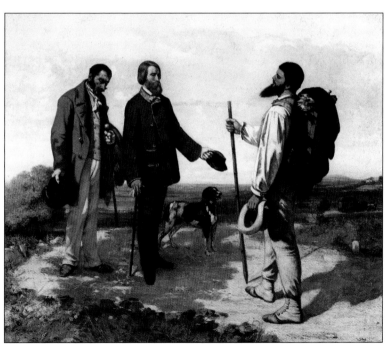

12 폴 고갱
안녕하십니까, 고갱 씨
1889-90
캔버스에 유채
개인 소장

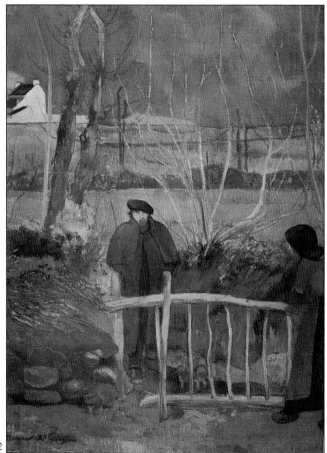

12

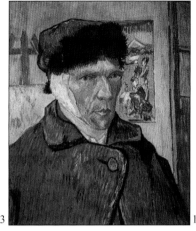

13

14

13 앙리 루소
자화상
1895경
캔버스에 유채
프라하, 국립 미술관

14 빈센트 반 고흐
귀를 싸맨 자화상
1889
캔버스에 유채
런던, 코톨드 미술관

15 움베르토 보초니
자화상
1908
캔버스에 유채
밀라노, 피나코테카 디 브
레라

15

참고 문헌

GENERAL

A World of History of Art, Hugh Honour and John Fleming, Papermac, 1981
The Story of Art, E.H. Gombrich, Phaidon, 1984
History of Art, H.W. Janson, Thames & Hudson, 1986
The Story of Modern Art, Norbert Lynton, Phaidon, 1980
The Oxford Companion to Art, ed. Harold Osborne, Oxford University Press, 1970
The Penguin Dictionary of Art and Artists, Peter and Linda Murray, Penguin, 1986
Pictures as Arguments, Hans Hess, Sussex University Press, 1975
Art in Society, Ken Baynes, Lund-Humphries, 1973

ICONOGRAPHY

An Illustrated Encyclopedia of Traditional Symbols, J.C. Cooper, Thames & Hudson, 1978
Animals with Human Faces —a guide to animal symbolism, Beryl Rowland, George Allen & Unwin, 1973
Signs and Symbols in Christian Art, George Ferguson, Oxford University Press, 1966
Man and his Symbols, Carl Jung, Aldus, 1964
Allegory and the Migration of Symbols, Rudolf Wittkower, Thames & Hudson, 1977
A Dictionary of Classical Mythology, Pierre Grimal, Blackwell, 1986
A Dictionary of Chinese Symbols, Wolfram Eberhard, Thames & Hudson, 1986
A Dictionary of Egyptian Gods and Goddesses, George Hart, Routledge & Kegan Paul, 1986
The Gods and Symbols of Ancient Egypt, Manfred Linket, Thames & Hudson, 1984
The World of Islam, ed. Bernard Lewis, Thames & Hudson, 1976
The World of Buddhism, ed. Heinz Bechert and Richard Grombich, Thames & Hudson, 1984
Buddhism, Art and Faith, ed. W. Zwalf, British Museum Publications, 1985
The Art of Tantra, Philip Rawson, Thames & Hudson, 1978

AFRICAN ART

A Short History of African Art, Werner Gillon, Penguin, 1986
African Art, Frank Willet, Thames & Hudson, 1971
Egyptian Art, Cyril Aldred, Thames & Hudson, 1980

AMERICAN ART

The Art of Meso —America, Mary Ellen Miler, Thames & Hudson, 1986

CHINESE ART

Chinese Art, Mary Tregear, Thames & Hudson, 1980
Chinese Painting, Nicole Vandier-Nicolas, Lund Humphries, 1983

INDIAN ART

The Arts of India, ed. Basil Gray, Phaidon, 1981

Indian Art, Roy C. Craven, Thames & Hudson, 1976

JAPANESE ART

Japanese Art, Joan Stanley-Baker, Thames & Hudson, 1984
Art of the Edo Period, 1660–1868, ed. William Watson, Weidenfeld & Nicolson, 1981

POLYNESIAN ART

The Art of Tahiti, Terence Barrow, Thames & Hudson, 1979

EUROPEAN ART

A Shorter History of Greek Art, Martin Robinson, Cambridge University Press, 1981
A Handbook of Roman Art, Martin Hering, Phaidon, 1986
Early Medieval Art, John Beckwith, Thames & Hudson, 1969
The Rise of the Artist, Andrew Martindale, Thames & Hudson, 1972
Painting in Florence and Siena after the Black Death, Millard Meiss, Harper & Row, 1951
Early Renaissance, Michael Levey, Penguin, 1967
The Art of the Renaissance, Peter and Linda Murray, Thames & Hudson, 1963
Venetian Painting, John Steer, Thames & Hudson, 1970
The Renaissance and Mannerism outside Italy, Alistair Smart, Thames & Hudson, 1972
Dutch Painting, R.H. Fuchs, Thames & Hudson, 1978
Mannerism, John Shearman, Penguin, 1967
Mannerism, Arnold Hauser, Havard, 1986
Baroque and Rococo, Germain Bazin, Thames & Hudson, 1964
Rococo and Revolution, Michael Levey, Thames & Hudson, 1966
Romantic Art, William Vaughan, Thames & Hudson, 1978
Romanticism, Hugh Honour, Penguin, 1979
Neo-Classicism, Hugh Honour, Penguin, 1968
Watercolours, Graham Reynolds, Thames & Hudson, 1971
Emblem and Expression —Meaning in English Art of the Eighteenth Century, Ronald Paulson, Thames & Hudson, 1975
The Absolute Bourgeois, T.J. Clark, Thames & Hudson, 1973
Image of the People, T.J. Clark, Thames & Hudson, 1973
The Painting of Modern Life, T.J. Clark, 1984
Impressionism, Phoebe Pool, Thames & Hudson, 1967
Woman Impressionists, Tamar Garb, Phaidon, 1986
Symbolist Art, Edward Lucie-Smith, Thames & Hudson, 1984
The Expressionists, Worlf-Dieter Dube, Thames & Hudson, 1972
Modern Painting and the Northern Romantic Tradition, Friedrich to Rothko, Robert Rosenblum, Thames & Hudson, 1978

INDIVIDUAL ARTISTS

William Blake, Katherine Raine, Thames & Hudson, 1970
Bosch, Carl Linfert, Abrams, NY, 1982
Hieronymus Bosch, Walter S. Gibson, Thames & Hudson, 1973
The Complete Paintings of Botticelli, Gabriele Mandel, Penguin, 1985
Bruegel, Walter S. Gibson, Oxford University Press, 1977
Canaletto, J.G. Links, Phaidon, 1982
Mary Cassatt, Griselda Pollock, Jupiter, 1980
C zanne, John Rewald, Thames & Hudson, 1986
Chardin, Philp Conisbee, Phaidon, 1986
Constable, Michael Rosenthal, Yale University Press, 1983
Corot, Madeleine Hous, Abrams, NY 1983
Dali, Dawn Ades, Thames & Hudson, 1982
David, Anita Brookner, Chatto & Windus, 1980
Degas, Daniel Catton Rich, Thames & Hudson, 1985
The Art of Albrecht D rer, Heinrich Wolfflin, Phaidon, 1971
The Complete Paintings of the van Eycks, Giorgio T. Faggin, Penguin, 1986
Goya and the Impossible Revolution, Gwyn Williams, Allen Lane, 1976
Goya, Jose Gudiol, Abrams, NY, 1980
George Grosz, Hans Hess, Studio Vista, 1974
Hogarth, Frederick Antal, Routledge & Kegan Paul, 1962
Holbein, John Rowlands, Phaidon, 1985
Klee and Nature, Richard Vendi, Zwemmer, 1984
Gustav Klimt, Alessandra Comini, Thames & Hudson, 1975
Manet, The Metropolitan Museum of Art Exhibition Catalogue, Thames & Hudson, 1984
Michelangelo, Linda Murray, Thames & Hudson, 1980
Millet, Griselda Pollock, Oresko, 1977
Paula Modersohn-Becker, Gill Perry, Womens Press, 1979
Modigliani, Douglas Hall, Phaidon, 1979
Claude Monet, Joel Isaacson, Phaidon, 1978
Berthe Morisot, Jean Dominique Rey, Crown, NY, 1982
Edvard Munch, J.P. Hodin, Thames & Hudson, 1984
The Paintings of Samuel Palmer, Raymond Lister, Cambridge, 1985
Picasso, Timothy Hilton, Thames & Hudson, 1975
Pissarro, John Rewald, Abrams, NY, 1984
Jackson Pollock, Elizabeth Frink, Abbeville, NY, 1983
Poussin, Christopher Wright, Harlequin, 1985
Raphael, Roger Jones and Nicholas Penny, Yale, 1983
Redon, Jean Selz, Crown, 1978

Rembrandt, Gary Schwartz, Viking, 1985
Renoir, Catalogue to Arts Council of Great Britain Exhibition, Abrams, NY, 1985
Henri Rousseau, Museum of Modern Art New York Exhibition Catalogue, MOMA, 1985
The World of Henri Rousseau, Yani le Pichon, Viking, 1986
Egon Schiele, Alessandra Comini, Thames & Hudson, 1986
Turner, Graham Reynolds, Thames & Hudson, 1969
Van Gogh, Meyer Schapiro, Abrams, NY, 1982
Velazquez, Joseph-Emile Muller, Thames & Hudson, 1976
Vermeer, Arthur K. Wheelock Jr., Abrams, NY, 1983
Watteau, Donald Posner, Weidenfeld & Nicolson, 1984

THEMES IN ART
The Nude, Kenneth Clark, Penguin, 1960
The Nude in Western Art, Malcolm Cormack, Phaidon, 1976
Monuments and Maidens, Marina Warner, Picador, 1985
Flowers in Art, Paul Hutton & Lawrence Smith, British Museum, 1979
Images of Man and Death, Philippe Aries, Havard, 1985
Musical Instruments and their Symbolism in Western Art, Emanuel Winternitz, Yale University Press, 1967
Born Under Saturn, Rudolf and Margot Wittkower, Norton, 1963
The Painter Depicted, Michael Levey, Thames & Hudson, 1982

찾아보기

.